失われたアートの謎を解く

消失的名畫

藝術史上歷經磨難
或下落不明的世界瑰寶祕辛

青い日記帳
監修──藍色日記本

目錄

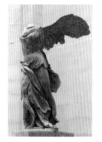
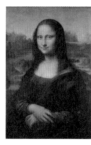
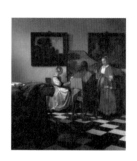

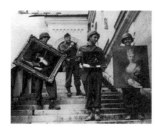

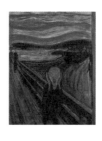

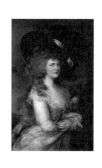

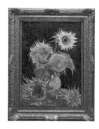

前言

荷蘭畫家約翰尼斯·維梅爾（Johannes Vermeer）流傳至今的作品有三十五件，分別收藏在歐美各地的博物館與美術館。世界上有許多維梅爾作品的愛好者，不斷地追逐維梅爾的畫作，我也足足花了十年的時間才得以鑑賞維梅爾大多數的作品。然而，唯獨有一件畫作再怎麼努力也無緣見到，那就是在美國波士頓的伊莎貝拉嘉納藝術博物館中，曾經列為館藏的維梅爾畫作〈合奏〉。

伊莎貝拉嘉納藝術博物館雖為私人博物館，卻從來沒有拒絕公開展示館藏作品，是與地方密切連結的開放性博物館，經常舉辦藝術活動。那麼，為何來到此地卻無緣欣賞到維梅爾的〈合奏〉呢？

主要原因是距今三十多年前的一九九〇年三月，包含維梅爾的〈合奏〉，嘉納藝術博物館總計有十幾件館藏作品失竊，所以至今來到嘉納藝術博物館的展間，只能見到這些畫作的畫框。在嘉納藝術博物館的官網，詳細記載了此次失竊世界的始末。原本隸屬於館內

的文化財產，卻因某人的自私行為而消失，每次回顧此事件時，都會讓人產生莫名的失落感。此外，美國聯邦調查局（ＦＢＩ）的網站上，依然持續刊登失竊作品的照片等相關資訊，不知道未來〈合奏〉是否有重回嘉納藝術博物館的一天。

本書的第一章，即以維梅爾的〈合奏〉為首，再依序介紹達文西的〈蒙娜麗莎〉、孟克的〈吶喊〉等名畫失竊案。

此外，維梅爾的其他畫作還曾經受到第二次世界大戰的戰火波及，當時納粹德國就曾強行從美術館等場所掠奪藝術品。到了戰後，聯合國與蘇聯之間也多次上演藝術品爭奪戰。所幸，維梅爾的任何一件作品並沒有因此消失。而除了納粹的藝術品掠奪行為，還有許多名畫仍因戰火波及而消失殆盡。二〇一五年上映的《名偵探柯南》劇場版《名偵探柯南：業火的向日葵》中，梵谷的名畫〈向日葵〉成為推理的重要線索，因而引起藝術愛好者的廣泛討論。原本由日本蘆屋市私人收藏的〈向日葵〉，正是受戰火所摧毀的名畫之一。第二章要介紹的，就是因戰爭被掠奪、燒毀，或是遭破壞的藝術作品。因竊盜或戰爭而消失的藝術作品，其背後顯現出的是人類醜惡的利己主義，或者該說是人的天性。

第三章要介紹遭其他畫家覆蓋而消失的作品，或是被作畫委託者甚至受贈者所丟棄的作品，這些名畫都因為任性的行為而消失於世上。

最後在第四章，不分天災或人禍，要探討的是保護人類文化遺產的困難之處。結合豐富的插圖與解說，提供淺顯易懂的豐富內容。

為了金錢而偷竊；想要根絕特定文化而大肆破壞；想要將文化遺產流傳給後世因此進行研究等，消失的藝術品之史，其實也正是人類欲望之史。俯瞰人類的歷史，除了能看出人類愚昧、悲哀、可笑之處，同時也能帶來正面的省思，正面與負面的意義會交錯產生。

如果讀者能透過本書的內容獲得更深刻的體悟，是令筆者感到慶幸之所在。

隨著深入的閱讀，從中解開藝術的密碼，就會發現藝術足以改變人類歷史，讓人變得瘋狂，甚至引發戰爭，這是最為驚人的事實。如果以受到命運或歷史操弄的「藝術」為題材，將本書當作娛樂性質的書籍來閱讀，也別有一番樂趣。

希望各位在閱讀本書時，可以正視這些因人類的自私自利而造成藝術品消失的諸多愚蠢行為，認識「黑暗」就能讓「光芒」顯得更加璀璨，綻放全新的魅力。相信各位未來前往參觀藝術展覽時，站在畫作的面前，一定會有不同的體悟與感受。

藍色日記本　中村剛士

第一章

藝術品失竊事件簿

為什麼知名的藝術品會失竊？被偷的畫作被藏到哪裡？
從維梅爾的〈合奏〉、林布蘭的〈加利利海上的風
暴〉，到歷史悠久的〈蒙娜麗莎〉等，讓我們解開這些
失竊的名畫之謎。

史上最高的損失金額
伊莎貝拉嘉納藝術博物館畫作失竊案

一九九〇年三月十八日，位於美國麻薩諸塞州波士頓的伊莎貝拉嘉納藝術博物館，發生了藝術史上最高損失金額的畫作失竊案，失竊的作品以維梅爾的〈合奏〉為首，還包括林布蘭・范萊因（Rembrandt van Rijn）的〈加利利海上的風暴〉、〈穿黑衣的女士和先生〉、愛德華・馬奈（Édouard Manet）的〈切斯・托托尼〉、愛德加・竇加（Edgar Degas）的五件小品畫作等。此外，還有古中國殷朝的青銅器，總計有十三件藝術品失竊，預估損失金額約五億美金。

時至今日，依舊沒有任何一件失竊的藝術品被尋獲。人們來到這些失竊作品的展間，只能見到掛在牆上的空畫框，以及從框中外露牆面所流淌出的，藝術名品消失的感傷。

發生於一九九〇年三月十八日凌晨一點二十四分的失竊案

失竊案的前一天是愛爾蘭的聖派翠克節，人們會在這一天紀念聖派翠克和基督教降臨愛爾蘭。由於波士頓有許多愛爾蘭移民，許多民眾在當天會在大街上狂歡到深夜。在凌晨一點二十四分，狂歡的人群逐漸散去，有兩位身穿假波士頓警察制服的男子，來到伊莎貝拉嘉納

12

藝術博物館的員工出入口，聲稱「有民眾報案說這一帶發生爭吵，可疑人士潛入館內」，要求進入館內。當時值班人員並非博物館的正式員工，而是兼職的警衛工讀生。依照規定，在博物館休館期間不得開啟任何大門；但警衛從來者的穿著，誤信他們是真正的警察，便開門放人入內。警衛開門後，假警察迅速將他們壓制於牆壁並銬上手銬，用毛巾塞住嘴巴，將他們帶到地下室後綑綁在水管上，最後還用黑膠帶封住警衛的臉部。兩位竊賊接著到警衛室關閉監視器的錄影功能，破壞錄影帶並解除警報裝置，讓保全系統失去作用。

然而，裝設在館內二樓的紅外線人體感測器其實仍在運作，持續記錄著竊賊的行為，透過感測器可得知竊賊是如何偷走這些藝術品。他們先走上主樓梯，前往二樓的「荷蘭展間」，從牆壁取下林布蘭的〈加利利海上的風暴〉與〈穿黑衣的女士和先生〉，再用刀片從畫框上割下畫布後帶走。他們本來也想偷走林布蘭年少時期的作品〈自畫像〉，但因為那是在畫板上面描繪的畫作，竊賊考量到不易攜帶，便放棄偷走〈自畫像〉，將它扔在地板上。他們還鎖定放在畫架上以相互背對位置展示的維梅爾〈合奏〉與弗特．弗林克（Govert Flinck）〈與方尖碑的風景〉，割下保護畫布的玻璃後從畫框取下畫布，接著還偷走林布蘭的小幅蝕刻版畫〈年輕藝術家的肖像〉，以及陳列在〈加利利海上的風暴〉旁邊畫作下方的殷商時期青銅器〈觚〉。

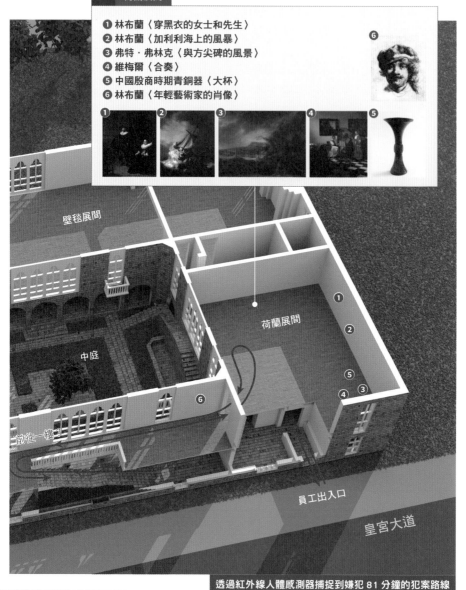

2F 荷蘭展間

① 林布蘭〈穿黑衣的女士和先生〉
② 林布蘭〈加利利海上的風暴〉
③ 弗特·弗林克〈與方尖碑的風景〉
④ 維梅爾〈合奏〉
⑤ 中國殷商時期青銅器〈大杯〉
⑥ 林布蘭〈年輕藝術家的肖像〉

壁毯展間

荷蘭展間

中庭

前往一樓2

員工出入口

皇宮大道

透過紅外線人體感測器捕捉到嫌犯 81 分鐘的犯案路線

● 1:54
竊賊在荷蘭展間徘徊。

● 1:56
竊賊從小型藝廊回到荷蘭展間。

● 1:51
其中一名竊賊走出荷蘭展間，穿越文藝復興展間與拉斐爾展間，進入小型藝廊。

● 1:48
竊賊從主樓梯上樓，經過能俯瞰中庭的二樓走廊，進入荷蘭展間。

● AM1:24
兩名竊賊在員工出入口現身，入侵後綑綁了兩名警衛。

2F　小型藝廊

❼ 竇加〈La Sortie de Pesage〉
❽ 竇加〈佛羅倫薩周邊的奧特格〉
❾ 拿破崙旗幟前端的鍍金〈老鷹〉裝飾
❿ 竇加〈藝術晚會草稿〉
⓫ 竇加〈藝術晚會草稿〉
⓬ 竇加〈三騎師〉

嘉納藝術博物館的小型藝廊，拉動左邊牆邊的棚架把手後，就能瀏覽素描的展示板。

藝術沙龍

小型藝廊

正面入口

拉斐爾展間

早期文藝復興展間

芬威大道

1F　藍色展間

⓭ 馬奈〈切斯·托托尼〉

CG 製作：後藤克典

13 分鐘

18 分鐘

● 2:45
再次開啟員工出入口的大門，兩名竊賊在四分鐘內分別走出博物館。

● 2:41
開啟員工出入口的大門。

● 2:27-2:28
一名竊賊在荷蘭展間犯案。

● 2:08
一名竊賊再次進入小型藝廊。

由於藍色展區的紅外線人體感測器沒有啟動，無法得知詳細的偷竊行蹤。

在狹窄的小型藝廊中待了很長的時間

然後，他們來到同樣位於二樓的「小型藝廊」，這裡的空間宛如走廊般狹小，在此展示了藝術收藏家嘉納夫人與丈夫的肖像畫等作品。竊賊偷走了五件寶加的素描作品，以及裝設在拿破崙旗幟前端的鍍金雕飾〈鷹〉。之後，竊賊來到一樓，走進正面入口附近的「藍色展區」，據說扯下了馬奈的〈切斯·托托尼〉。由於藍色展區的紅外線人體感測器沒有記錄到他們的行動，所以無法得知詳細的偷竊行蹤。他們最後回到一開始入侵的員工出入口，將這些藝術品放於停在外頭的貨車，然後來回開了兩趟運走藝術品，離開美術館的時間為凌晨兩點四十五分，全部作案時間為八十一分鐘。

推測竊賊的犯案動機與身分

直到早上七點半，當交班的警衛來上班後，才發現館內的作品失竊，並立刻請ＦＢＩ協助調查。館方還祭出一百萬美金的懸賞金，希望有人能提供破案的任何線索，以找回這些藝術品，但高額懸賞金並無法換取有力的線索，調查過程也就此陷入瓶頸。

此竊盜案最令人無法理解的是，竊賊所偷走的藝術品並沒有任何一致性。如果僅竊取高價作品，或是鎖定特定畫家、作品類型、年代等，一旦顯現出竊賊的嗜好，即可推測竊賊的犯案動機與身分。然而，在調查的過程中，卻找不到關鍵字能連結這些被偷的作品。提

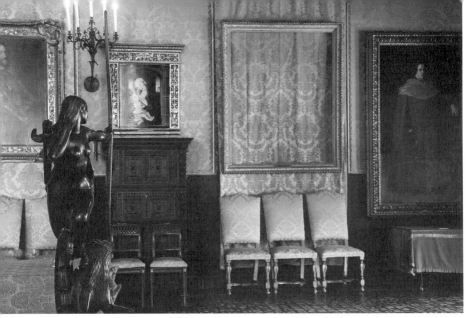

荷蘭展間裡有 5 件作品失竊，這三十年來只見牆上空蕩蕩的畫框。

到嘉納藝術博物館最知名的館藏，是包含提齊安諾‧維伽略（Tiziano Vecelli）的名作〈掠奪歐羅巴〉為代表的義大利畫作系列，其他還有文藝復興三傑之一的拉斐爾（Raffaello Santi）與波提且利（Sandro Botticelli）等巨匠的畫作，但犯人並沒有覬覦這些作品。此外，不知道原因為何，他們特地來到遠離其他展間的「藍色展區」，只偷走馬奈的一幅畫作，失竊的鍍金〈鷹〉與殷商青銅器〈觚〉，其藝術範疇也跟繪畫截然不同，這更是令人困惑的地方。一般來說，藝術品竊犯有哪些犯案動機呢？〈Art Theft and the Case of the Stolen Turners〉的作者桑迪‧奈恩（Sandy Nairne），曾根據麻薩諸塞州塔夫茲大學的犯罪學家約翰‧康克林（John Conklin）的分類，列出了藝術品竊犯的五種犯案動機。

維梅爾
〈合奏〉

1663 — 66 年
油彩 畫布
72.5 cm ×64.7 cm

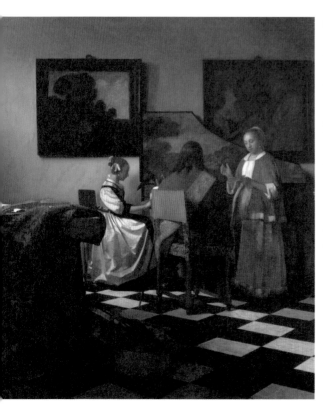

〈合奏〉與〈戴珍珠耳環的少女〉的創作時間接近，是維梅爾畫風成熟時期的作品。畫中可見彈奏大鍵琴的年輕女性（左）與彈奏琵琶的男士，以及手持樂譜唱歌的女性（右），呈現當時上流家庭享受音樂嗜好的景象。1892 年巴黎德魯奧中心舉行藝術品拍賣會時，由嘉納夫人的代理人標下這幅作品，展示於伊莎貝拉嘉納藝術博物館。

愛德華・馬奈
〈切斯・托托尼〉

1875 年左右
油彩 畫布
26 cm ×34 cm

馬奈於 1877 年開始描繪的咖啡廳人物之一，位於紐約的美國美術協會於 1922 年 1 月 30 日至 31 日舉行藝術品拍賣時，嘉納夫人透過美國的藝術家購買此畫作。

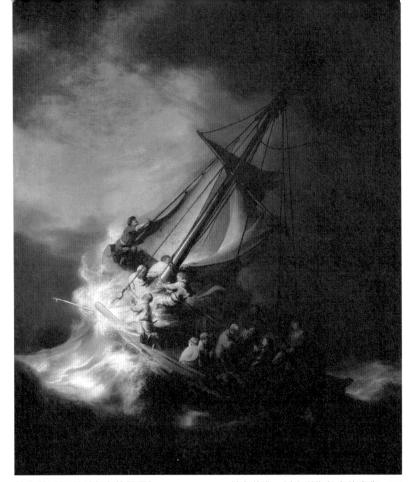

林布蘭〈加利利海上的風暴〉

1633 年 油彩 畫布
160 ㎝ ×128 ㎝

林布蘭唯一以海洋為舞台的畫作，FBI 於 2012 年公布失竊藝術作品價值時，預估〈加利利海上的風暴〉價值為三億美金，是高價作品之一。畫中描繪「新約聖經」的場景，基督一行人搭船時在加利利海遭遇暴風雨，後方的船員努力掌舵，基督坐在前方，神色自若。當中有名用手壓住帽子，視線朝向觀者的男子，被認為是林布蘭的自畫像。嘉納夫人在 1898 年 9 月，透過美國的藝術史家從倫敦的藝術商人購入。

**林布蘭
〈穿黑衣的女士和先生〉**

1633 年 油彩 畫布
131.6 ㎝ ×109 ㎝

林布蘭於 27 歲時描繪的情侶肖像畫，透過畫筆呈現出細膩的女性蕾絲襞襟質地，是林布蘭初期的傑作。嘉納夫人在 1898 年 9 月購入。

愛德加‧竇加
〈La Sortie de Pesage〉

十九世紀 水彩 鉛筆 紙
10.5 cm ×16 cm

素描畫作。作畫年代不明，之後由竇加家族賣出。1919 年巴黎的 Georges Petit 藝廊舉行拍賣會時，嘉納夫人標得此畫。

愛德加‧竇加
〈藝術晚會草稿〉

1884 年 黑粉筆 紙
26.6 cm ×37.6 cm

素描畫作，嘉納夫人與上面的素描畫一同標得。當初標得兩幅相同圖案的竇加素描畫，但這兩幅畫都失竊了。

1.為了販賣給古董商人或藝術品商人所犯下的竊盜。

2.受人指使犯下的竊盜。

3.為了索討贖金或讓保險公司買回作品。

4.為了滿足自我收藏而犯下的竊盜。

5.為了達到政治目的而竊取藝術品，當作交換條件。

那麼，嘉納藝術博物館館藏失竊案，屬於哪種犯案動機呢？通常竊賊會在黑市變賣二流的作品，但像是維梅爾或林布蘭的畫作，屬於世界級名畫，拿到黑市變賣會顯得過於招搖，因此排除動機1的可能性。由於失竊的作品中，包含〈觚〉這類欠缺嗜好性與無法判定價值的作品，動機2與4的可能性也較低。近年來的藝術品失竊案中，最常見的就是動機3，也就是為了讓保險公司買回作品。當作品失竊後，保險公司通常不會報警，而是直接跟犯罪集團交易，買回失竊的藝術品。如果是價值不菲的名畫失竊，對於保險公司而言，與其理賠鉅額保險金給美術館，不如偷偷地跟竊賊買回作品，反而是比較划算的做法。然而，由於嘉納藝術博物館並沒有替作品投保，因此少了動機3的可能性。如果回顧過往維梅爾畫作失竊案的過程，以動機5較具可能性。

在一九七四年，英國也曾發生維梅爾作品失竊案，涉案者是鼓吹愛爾蘭獨立運動的武裝組織愛爾蘭共和軍（IRA）與支持者。由於嘉納藝術博物館館藏失竊案的時間為愛爾蘭聖派翠克節的隔天，因此外界普遍認為愛爾蘭共和軍可能涉案，但愛爾蘭共和軍很快就發出聲明否認。

維梅爾的作品曾三度失竊，三件失竊案都與政治因素有關。

一九七一年九月，荷蘭國立博物館將維梅爾《情書》借給比利時布魯塞爾美術展覽展出，卻在展出時遭竊，嫌犯向荷蘭與比利時政府提出政治性要求，要求他們援助東巴基斯坦難民並舉行反飢餓活動，作為交還畫作的贖金。但沒有過多久嫌犯就被逮捕，雖然找到了畫作，但受損嚴重，需要進行大規模的修復作業。

接著在一九七四年二月，位於倫敦北部的肯伍德宮，只有一件作品〈吉他演奏者〉失竊，嫌犯要求英國政府將策劃爆炸案的IRA成員普萊斯姐妹，從倫敦監獄移送至北愛爾蘭，但英國政府強硬拒絕嫌犯的要求。嫌犯後來寄送恐嚇信，威脅要將畫作燒毀，但在兩個半月後，竟在倫敦某教會的墓地發現了〈吉他演奏者〉，畫作沒有

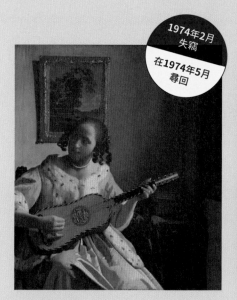

1974年2月
失竊

在1974年5月
尋回

〈吉他演奏者〉

1672 年 油彩 畫布
53.0×46.3 cm
肯伍德宮收藏

維梅爾於晚年完成的作品，畫面給人略為平坦的印象。畫作的構圖通常會著重從左側窗戶照射進來的光線，但這幅畫作的窗戶卻在畫面右邊，是較為罕見的畫風。維梅爾過世後，太太曾將此畫作交給麵包店，作為借款的抵押品。

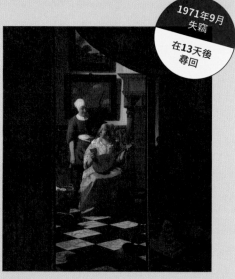

1971年9月
失竊

在13天後
尋回

〈情書〉

1669 年—70 年 油彩 畫布
44.0×38.5 cm
阿姆斯特丹國家博物館館藏

傭人把信件交給正在彈奏樂器的女主人，究竟是誰寫信給女主人呢？維梅爾呈現畫中畫的手法，從傭人背後的畫作可見船隻圖案，船在當時的荷蘭具有「愛慕之情」的隱喻象徵。

損毀，英國警方至今依舊沒有查明嫌犯的身分。

在〈吉他演奏者〉失竊後過了兩個月，〈寫信的女子與女傭〉也遭竊，位於愛爾蘭東部威克洛的阿爾弗雷德‧貝特（Alfred Beit）宅邸羅斯伯拉別墅（Russborough House），包含〈寫信的女子與女傭〉共有十九件作品失竊，還有維拉斯奎茲（Diego Velázquez）與法蘭西斯科‧哥雅（Francisco José de Goya）等畫家的畫作，案件被視為是愛爾蘭史上最嚴重的藝術品失竊案。

發生竊案的一個星期後，嫌犯再次要求移送IRA成員普萊斯姊妹，並索討五十萬英鎊贖金，但貝特家族並不屈服，拒絕了嫌犯的威脅。隔天，警方在南愛爾蘭逮捕與IRA有關聯性的犯罪集團，尋獲所有的作品。

一九八六年〈寫信的女子與女傭〉再度失竊，發生地點同樣是羅斯伯拉別墅，嫌犯是都柏林的知名罪犯馬丁‧卡希爾（Martin Cahill），卡希爾威脅荷蘭政府買回作品，也就是為了金錢而犯下竊案，但荷蘭政府沒有順從他的要求，到了一九九三年，嫌犯要將畫作從安特衛普（antwerp）運出時，由警方的臥底

救回畫作。不過，媒體報導卡希爾將數件畫作賣給IRA的對立組織後，卡希爾就被IRA成員殺害。

一般來說，由於世界級名畫難以在市面上變賣，所以竊賊通常少偷；但維梅爾的作品較為稀有，具有足以撼動國家的影響力。此外，維梅爾的畫作尺寸較小，搬運容易，這也成為經常被歹徒覬覦的理由之一。然而，回顧過往的失竊案過程，嫌犯的要求或變賣幾乎都是以失敗收場，沒想到維梅爾的作品證實了「名畫難以在黑市變賣」的說法。

1974年4月
失竊

在1974年5月
尋回

1986年5月
二度失竊

在1993年
尋回

〈寫信的女子與女傭〉

1670 年 油彩 畫布
71.1×60.5 cm
愛爾蘭國立美術館館藏

看起來心事重重的傭人，站在專心寫信的女主人旁邊，掉在地上的信件和以勸架故事為主題的畫中畫，顯得故弄玄虛。〈寫信的女子與女傭〉再度失竊並尋回後，羅斯伯拉別墅將畫作捐給愛爾蘭國立美術館。

入獄中的傳說藝術品竊犯主動提供線索

伊莎貝拉嘉納藝術博物館發生畫作失竊案的七年後，在一九九七年三月，官方擔心世人已經淡忘此案，於是將懸賞獎金提高到五倍的五百萬美金，結果真的收到了一些線報。

有兩名罪犯提供線索，表示能提供找到作品的可靠訊息。有位名叫楊沃思（William Youngworth）的古董商，曾因偽造支票與買賣失竊畫作多次入獄。另一位是康納（Myles J. Connor），他表示曾經叫手下前往波士頓的美術館竊取林布蘭的畫作，透過歸還畫作為條件以縮短刑期。他們放話聲稱「只要動念，沒有他們偷不到的藝術品」，因此被FBI鎖定為嫌犯之一。然而，發生失竊案當天，楊沃思與康納都在監獄服刑中，但警方還是沒有排除他們涉案的可能性。楊沃思表示能提供相關情報，希望獲得五百萬美金的懸賞金，以及免除刑期，並要求警方同時縮短康納的刑期，因為他是中間人，能指出畫作的所在地。

康納主張當初是自己一手策劃了嘉納藝術博物館竊盜案，但同夥在他還在服刑期間便擅自行動。這些犯罪者主動提供線報，讓外界頓時期待這些藝術品能重見天日。不過，FBI並沒有答應兩名罪犯的要求，因為沒有確切的證據，能證實他們確實得知藏匿作品的所在地。

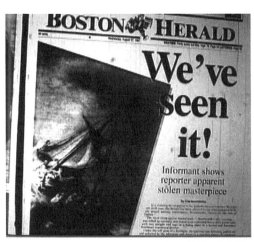

《波士頓先驅報》的獨家新聞，標題為馬修柏曾看到〈加利利海上的風暴〉，並印出畫作的大幅照片。

波士頓的小報《波士頓先驅報》（Boston Herald）不久即登了令人訝異的新聞，據該報社記者湯姆・馬修柏聲稱，他在楊沃思同夥的帶領下，來到布魯克林區的倉庫，親眼目睹了被偷的林布蘭〈加利利海上的風暴〉。在該年十月，竊賊將被偷的兩幅林布蘭畫作的照片，以及從畫布割下的顏料碎片，一同寄給《波士頓先驅報》，但照片畫質不佳，而顏料碎片經FBI鑑定後，認定並非用於林布蘭作品的顏料，因此否定其真實性。馬修柏曾看過〈加利利海上的風暴〉的證詞，其可信度存疑，最終沒有人再採信楊沃思的說詞，原本聲稱是自己策劃行竊的康納也服完刑期出獄，但FBI仍舊沒有找到這些作品。

鎖定為黑幫涉案，但仍然沒有找回任何一件藝術品

在失竊案發生的二十三年後，FBI於二○一三年三月突然舉行記者會，會中表示「已經掌握嘉納藝術博物館竊盜案的嫌犯，藝術品於二○○三年被運往康乃狄克州與費城，在當地的黑市銷贓」。FBI沒有公布嫌犯的姓名，但媒體猜測主嫌為波士頓的黑手黨老大卡梅洛・梅里諾（Carmello Merlino），他曾是汽車修理廠的老闆，他的小弟喬治・雷斯菲爾德與雷納德・迪姆基奧則是實際行竊的犯人，但這兩名犯人在發生竊案的隔年死亡，梅里諾也因搶劫運鈔車而入獄，並在二○○五年死亡。如今FBI鎖定的唯一線索，是打算在費城販售畫作的羅伯特・甄泰爾（Robert Gentile），他是黑幫組織成員之一，曾因為交易古柯鹼被逮捕。根據梅里諾同夥之妻提供的證詞，她曾看到先生將偷來的兩幅畫交給甄泰爾，FBI來到甄泰爾的家中搜索，發現牆上貼有失竊畫作的黑市價格一覽表，可見甄泰爾對於失竊案有一定程度的關心。然而，FBI最終還是沒有找到確切的證據，甄泰爾也始終否認自己涉案。後來甄泰爾因槍枝違法交易入獄，在二○一六年因年邁多病，被移到監獄附設醫院，案情依舊陷入膠著，而且越來越接近破案時效了。

「伊莎貝拉嘉納藝術博物館」是由伊莎貝拉·嘉納（Isabella Stewart Gardner，1840 — 1924 年）所創立，她出生於紐約的富裕家庭，十四歲時進入巴黎的學校就讀，學習法國與義大利的藝術。她二十歲時嫁給波士頓豪門嘉納家的三男，在四十歲後繼承父親的龐大遺產時，開始蒐集藝術品。她花費十年的時間蒐集種類豐富的作品，以義大利繪畫為首，其他還包括荷蘭繪畫、印象派繪畫、亞洲的藝術品、拿破崙親筆書信、貝多芬的蠟像等。

一九〇三年，嘉納將蒐集的兩千五百件以上的藝術品陳列於剛完工的威尼斯風格宅邸，將自家兼博物館開放給所有人參觀。嘉納過世後，後人根據嘉納的遺言，永續性地展示這些作品，而且不得從陳列的展間移動任何一件作品。為了遵從嘉納的遺言，即使有十三件作品失竊，館方也沒有更換展品，並保留原有的畫框繼續展示。

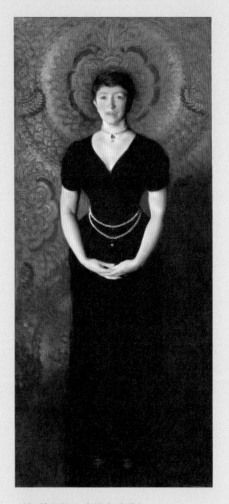

〈伊莎貝拉·嘉納之肖像〉
約翰·辛格·薩金特

1888 年 油彩 畫布 190×80 cm
伊莎貝拉嘉納藝術博物館館藏

畫中的嘉納夫人顯得相當性感，當時在社交圈中有許多流言蜚語，這畫也讓人懷疑嘉納夫人與藝術家薩金特之間的交情。因此，這幅畫被陳列在以祭壇、雕像、彩色玻璃裝飾的歌德室裡，在嘉納夫人過世前都沒有對外公開。

曾聲稱自己在倉庫看過〈加利利海上的風暴〉的前波士頓先驅報記者馬修柏，將原本被判定並非為林布蘭畫作顏料的「顏料碎片」，送給大都會藝術博物館（Metropolitan Museum of Art）的修復師索南伯格（Hubert von Sonnenburg，於二〇〇四年過世）進行再次鑑定，他是鑑定維梅爾畫作的專家。根據索南伯格於二〇〇三年提出的鑑定報告指出，馬修柏提供的顏料碎片，與荷蘭畫家經常使用的 Red Lake 顏料相似，失竊的畫作〈合奏〉也是使用這款顏料。此外，顏料碎片的表面呈現細網狀的裂痕，這也與維梅爾畫作的顏料表面形狀類似。

由於伊莎貝拉嘉納藝術博物館失竊案已接近破案時效，現今的搜查方向是以找回這些藝術品為主。嘉納藝術博物館在二〇一七年將懸賞金提高到兩倍的一千萬美金，呼籲各界能繼續提供線報。館方表示：「很多失竊的畫作，經過幾十年還是得以找回，我們只希望這些作品能回到博物館。」負責館內保全的負責人表示，發生竊案至今已經收到超過三萬件以上的資訊，他至今依舊深信能找回這些作品。

02　從羅浮宮消失的〈蒙娜麗莎〉

還給義大利？

讓全國痴狂！遭平日進出館內的工人暗中偷走畫作

在第一次世界大戰結束的三年後，一九二二年八月二十日，有位戴著草帽的年輕男子來到法國羅浮宮，他叫做溫琴佐・佩魯賈（Vincenzo Peruggia），居住在巴黎東部。這位以油漆工為生的義大利人，偷走了〈蒙娜麗莎〉畫作。在一九一〇年十一月至隔年一月的三個月期間，羅浮宮為了防止有心人士用刀片割傷作品，在重要的畫作外圍進行玻璃防護罩架設工程，而佩魯賈正是施工人員之一，他有數星期的時間得以自由出入館內，因此相當熟悉各展品的位置、館內出入口，以及警衛的值班表等資訊。他在八月二十日這天，混入其他參觀民眾，若無其事地進入館內，並依照計畫趁閉館時躲藏於倉庫中，待了一整個晚上。

隔天八月二十一日是羅浮宮的休館日，佩魯賈於是一邊避開施工人員的視線，從倉庫溜了出來，入侵展示〈蒙娜麗莎〉的方廳（salon carré）。

羅浮宮從 2005 年起,將〈蒙娜麗莎〉陳列在二樓德農館的六號國家展間,畫作被放在可控制溫度與濕度的盒子中,外加防彈玻璃保護。

當時的〈蒙娜麗莎〉僅懸掛在掛鈎上公開展示,畫作尺寸為 77×53 公分,屬於板面油畫作品,要搬運並不是特別困難。佩魯賈拿下〈蒙娜麗莎〉,並拆掉畫框與玻璃蓋,將畫作藏在事先準備好的作業用大衣中,假扮博物館館員走向中庭。當時館內正在進行清潔作業,警衛並沒有緊盯著出入口,佩魯賈便從警衛前方通過,走出博物館。在神不知鬼不覺下,成功將〈蒙娜麗莎〉帶回自家公寓。

過了一天,才有人發現〈蒙娜麗莎〉失竊。在事發隔天的二十二日,有許多民眾前來參觀,但沒有任何人發現

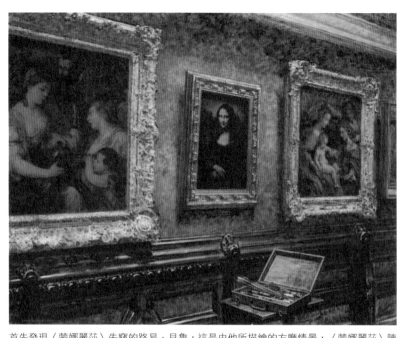

首先發現〈蒙娜麗莎〉失竊的路易・貝魯，這是由他所描繪的方廳情景，〈蒙娜麗莎〉陳列於提香與柯勒喬的畫作之間。這幅當時以羅浮宮展間為背景的華麗情景畫，廣受好評。

〈蒙娜麗莎〉不見了，最後是由經常造訪羅浮宮的畫家路易・貝魯發現失竊。貝魯在這天照慣例來到館內，想要臨摹〈蒙娜麗莎〉畫作，但他看到在安東尼奧・達・柯勒喬（Antonio da Correggio）的《聖加大肋納的神祕婚姻與聖巴斯弟盎》與提香（Titian）的〈阿方索預言〉之間，僅剩下紅色的牆面與四根固定畫作的釘子。

依照往例，館方人員會經常取下館藏，送到攝影室拍照，因此當天來參觀的民眾也覺得〈蒙娜麗莎〉只是暫時被取下而已。但貝魯等了老半天，還是沒看到〈蒙娜麗莎〉被擺回原處，等到不

〈蒙娜麗莎〉的展示區只剩
四根掛勾，顯得十分寂寥；
這是 1911 年的方廳照片。

耐煩的他，詢問了警衛隊長，才發現當天並沒有館方人員申請取下〈蒙娜麗莎〉。

館方終於察覺事態嚴重，立刻廣播請參觀民眾離館，並向巴黎市警察總局報案，包含警察總長等六十名員警，沿著羅浮宮各展間到屋頂等處，展開了地毯式搜索，但還是找不到

〈蒙娜麗莎〉。警方也在車站、港口等設下攔檢哨嚴加搜索，法國暫時關閉邊境，羅浮宮也閉館一星期的時間，以配合搜查。

阿波里奈爾與畢卡索也成為嫌疑人

〈蒙娜麗莎〉遭竊的新聞震撼法國全國，由於羅浮宮是法國人的驕傲，這事件的發生也嚴重損害國家的威嚴。新聞媒體以大篇幅報導作品的可能去向與嫌犯特徵，並嚴厲批評休館日的羅浮宮只有配置十至十二名警衛，其中還有幾人會被派去支援清潔或更換陳列的工作，無法全程緊盯著作品與出入口。

羅浮宮的職員到外包施工人員，都被列為調查對象，但案情並沒有進展。在巴黎市

區，有部分市民因為攜帶與〈蒙娜麗莎〉尺寸接近的行李，而被警方盤查，警方也列出許多嫌疑犯。包含高額的破案懸賞獎金，甚至請來有超能力的人來預測犯人身分等，雖然仿間有諸多謠言，但搜查過程沒有明確的進展。

〈蒙娜麗莎〉失竊案持續引人熱議，《旅途日記》畫報刊登懸賞廣告，只要將〈蒙娜麗莎〉交回報社，即可獲得五萬法郎。報社後來收到一封奇怪內容的信件，上面寫道：

「我想要歸還在一九〇七年從羅浮宮偷走的雕像。」寄件人聲稱他從羅浮宮偷走三件藝術品，把其中兩件作品賣給畫家。《旅途日記》刊登了雕像的實物照片，羅浮宮的研究員看到報導後，透過照片鑑定確認為羅浮宮收藏的古伊比利半島雕像。經警方調查，偷走雕像的是比利時人傑利・彼雷特，他曾擔任法國詩人阿波里奈爾（Guillaume Apollinaire）的秘書。彼雷特表示當初是受人主使偷走雕像，並將雕像交給主使者，巴黎市警察總局便將阿波里奈爾列為主使者並逮捕他。此外，警方也懷疑阿波里奈爾是〈蒙娜麗莎〉案件的涉案人，理由是既然能偷走古伊比利半島雕像，要偷走〈蒙娜麗莎〉也不足為奇。

而且，彼雷特還曾將兩件雕像作品賣給畢卡索，由於畢卡索與阿波里奈爾私交甚篤，畢卡索因此被警方帶回偵訊。畢卡索與阿波里奈爾兩人均聲稱不知道這些雕像為贓物，但

紀堯姆·阿波里奈爾是出生於義大利的詩人、藝術評論家，超現實主義的先驅之一。由於曾持有贓物被逮補，之後隱居國外，過著與世無爭的日子，後來歸化為法國國籍。

1908 年的畢卡索照片，他曾找阿波里奈爾商量，打算將雕像丟到塞納河，但最終把雕像送到〈旅途日記〉報社。

警方認為他們應該知情，卻找不到任何他們指使嫌犯竊取〈蒙娜麗莎〉的證據，也難以找出他們與案件的關聯性，最終不予立案，並取消起訴兩人。

古伊比利半島雕像也給了畢卡索創作的靈感，知名作品〈亞維農的少女〉被視為立體主義的發端之一，畫中的女性臉孔，就是以彼雷特販售的古伊比利半島雕像為原型。

至於偷走〈蒙娜麗莎〉的真凶佩魯賈，在社會一片譁然之中，又有哪些動向呢？沒想到在偷走〈蒙娜麗莎〉的兩年之間，他都將畫作完好地藏在巴黎的公寓裡。

從佛羅倫斯畫商得到的線報

一九一三年十一月二十九日，有位名叫阿爾弗雷多·傑利的佛羅倫斯畫商，收到署名為萊昂納多的男子寄來的信，信中寫道：「羅浮宮失竊的〈蒙娜麗莎〉在我手中，我希望能

竊取〈蒙娜麗莎〉的溫琴佐・佩魯賈，由於要從畫框拆下〈蒙娜麗莎〉需要旁人協助，並且需要有人把風，所以他找來油漆工同事朗塞洛蒂兄弟一同犯案。

將義大利人的傑作，歸還給義大利。」傑利雖然懷疑信件內容的真實性，但還是回信告知希望能與萊昂納多見面。這位萊昂納多其實就是偷走〈蒙娜麗莎〉的佩魯賈，他從巴黎前往義大利杜門扎的途中，經過佛羅倫斯，並在此短暫停留。

在十二月十日的晚上，佩魯賈來到傑利的店裡，打包票地說他帶來的畫作就是〈蒙娜麗莎〉真品，並向傑利索取五十萬里拉（約等同於現今的五億八千萬日幣），作為將畫作歸還義大利的費用。隔天，傑利找來擔任烏菲茲美術館館長的朋友喬凡尼・波吉（Giovanni Poggi），一同前往佩魯賈投宿的旅館，確認畫作真偽。佩魯賈從床底拿出原木盒，並取下工作服與油漆工具，最後拿出用紅色天鵝絨布包覆的畫作，也就是〈蒙娜麗莎〉。波吉看到畫作大吃一驚，並得到佩魯賈的同意，開車將〈蒙娜麗莎〉帶到烏菲茲美術館以鑑定真偽。

現代人如果要鑑定繪畫的真偽，會運用放射性碳定年法等先進的方式，但在當時只能透過畫作表面的裂痕形狀、後側的標記、畫布或畫板等支撐

體的狀態，對照真品以來確認真偽。羅浮宮的館方人員曾替〈蒙娜麗莎〉拍攝多張清晰的照片，每平方公分畫面約有三十條裂痕，就跟人類的指紋一樣，每個區域不會有相同的裂痕形狀。羅浮宮的專家也來到烏菲茲美術館協助鑑定，確認佩魯賈偷走的〈蒙娜麗莎〉是真品。

佩魯賈交出〈蒙娜麗莎〉後，還悠哉地在當地觀光，晚上回到旅館整理行李時便遭警方逮捕，當時他身上只剩二法郎。

佩魯賈被捕的消息傳遍整個法國，隔天各大報社刊登頭版新聞，斗大標題寫道「找到蒙娜麗莎了！」

「想將世界級名畫還給義大利」

不久之後，法庭開始進行佩魯賈的審判，佩魯賈在庭上說出他竊取〈蒙娜麗莎〉的動機：「我之前看過一幅畫，上頭畫著拿破崙軍隊拉著貨物馬車，將義大利的藝術品運到法國，因此決定要將被法國奪走的畫作帶回義大利。」

佩魯賈的這番言論，獲得部分義大利人的輿論支持，紛紛稱他為愛國者，並發起連署運動，要求放寬拘押佩魯賈的條件。雖然不能稱為英雄，但佩魯賈想從法國將藝術品帶回

義大利的主張，打動部分義大利人的心。這也可看出在當時，無論是藝術、文化、經濟等層面，法國皆遠超過義大利。

然而，佩魯賈有很嚴重的誤會，法國並沒有從義大利搶走〈蒙娜麗莎〉。晚年的李奧納多·達文西在法國國王法蘭索瓦一世的庇護與援助下，定居在國王居城昂布瓦斯城堡附近。達文西過世後，法蘭索瓦一世以四千埃居（écu，法國古貨幣的一種）買下了〈蒙娜麗莎〉這件作品。

經過調查，佩魯賈其實打算將畫作賣給倫敦的畫商。他曾經列出收藏家名單，並在給家人的書信中寫道「我快要變成大富翁了」，這事也使得被稱為「佩魯賈主義」的義大利民族主義趨於平靜。經過法庭的訊問，他當時終於得知佩魯賈偷走〈蒙娜麗莎〉的詳細過程。他要逃出羅浮宮時，由於出口上鎖無法開啟，但剛好有位經常進出羅浮宮的水管工人經過，他誤以為佩魯賈是施工人員，便替佩魯賈開鎖。〈蒙娜麗莎〉失竊的三個月

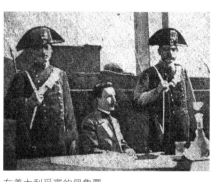

在義大利受審的佩魯賈。

後，由於佩魯賈曾經來到羅浮宮工作，警方將他列為嫌疑人之一，並到家中搜索，但當時沒有找到畫作。此外，佩魯賈具有前科，警方曾採集他雙手拇指的指紋，但當時只有將右手的指紋建檔，而犯案現場採證的是左手拇指的指紋，無法比對出佩魯賈的身分。如果當時警方能更加徹底地進行搜查，應該就能更快找出嫌犯。

對佩魯賈而言，值得慶幸的是他在義大利接受審判，而不是在法國。佩魯賈的辯護律師主張，佩魯賈偷走〈蒙娜麗莎〉是出自對於法國的報復心態，並非基於個人利益與慾望而犯下的罪行，陳述「應該沒有任何人會責備被告」，引起陪審團一片拍手叫好。最終，佩魯賈被判一年十五天的刑期，經過上訴後縮短為七個月，但他從被捕後到審判定讞，已經超過七個月的時間，因此直接獲釋。當佩魯賈走出法庭的出口時，許多「粉絲」與記者紛紛湧上，要跟他握手。

未釐清的謎題與疑雲

一九一四年一月四日，〈蒙娜麗莎〉平安無事回歸羅浮宮，也許是佩魯賈妥善保管，作品狀態良好，僅留下輕微痕跡。然而，有部分報導指出，佩魯賈歸還的〈蒙娜麗莎〉有可能是贗品，佩魯賈的證詞真實性也令人懷疑，他為何會持有畫作躲藏兩年呢？背後是否有

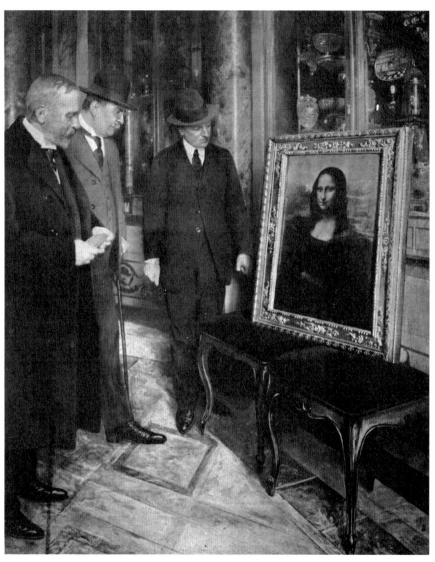

成功帶回〈蒙娜麗莎〉的烏菲茲美術館館長喬凡
尼·波吉（圖右邊人物）。這位聞名世界的貴婦，
曾在該館展出一段期間。

1913 年 12 月 13 日的《小巴黎人報》（Le Petit Parisien），刊登斗大標題「找到〈蒙娜麗莎〉了！」

主使者？至今依舊有許多未解的謎團。

根據之一，是來自英國詐騙份子傑克·迪恩的證詞，他在倫敦拜訪法國大使時，親口說出自己參與〈蒙娜麗莎〉贗品事件，而佩魯賈也是同夥。他跟佩魯賈一同犯下竊盜案，並偷偷將〈蒙娜麗莎〉真品換成贗品，

因此佩魯賈帶到佛倫羅斯的〈蒙娜麗莎〉其實是贗品。

〈蒙娜麗莎〉贗品事件的來龍去脈是這樣的，背後主謀是名叫愛德華多·德·瓦爾菲爾諾（Eduardo de Valfierno）的阿根廷人，以及法國的贗品畫家伊夫·肖德龍（Yves Chaudron）。他們曾偽造名畫，將這些贗品賣給收藏家騙取大筆金錢，是詐騙集團份子。

首先，瓦爾菲爾諾請肖德龍仿造〈蒙娜麗莎〉真品，畫出以假亂真的六件畫作，接著雇用

佩魯賈去偷走〈蒙娜麗莎〉真品，隨著羅浮宮的〈蒙娜麗莎〉遭竊的新聞傳遍世界各地

後，瓦爾菲爾諾便將贋品賣給美國的六位收藏家，讓他們以為自己買到的是〈蒙娜麗莎〉真品，透過賣出的贋品賺取數百萬美金的暴利。

瓦爾菲爾諾並沒有跟佩魯賈說出有關於贋品詐欺的詳情，只有請託佩魯賈去偷走〈蒙娜麗莎〉，因此佩魯賈只是被指使犯案的其中一人。

主謀瓦爾菲爾諾將以上的犯案過程，吐露給老友美國記者卡爾·德克爾，兩人約定在瓦爾菲爾諾過世後，將真相公諸於世，並刊登在雜誌上。不過，這六件〈蒙娜麗莎〉的贋品，至今依舊沒有找到任何一件。

專家在透過畫面構圖、技法、來歷、顏料等方法鑑定後，判定羅浮宮收藏的〈蒙娜麗莎〉是由達文西親筆所繪的真品。此外，在〈蒙娜麗莎〉遭竊前的一九○六年，修復師曾進行〈蒙娜麗莎〉的修復工作，在〈蒙娜麗莎〉失竊回歸後，再次進行修復，如果畫作被掉包，修復師不可能沒有發現。但是，也許有某位神祕的藝術收藏家，將真正的〈蒙娜麗莎〉擺放在隱匿的房間裡，獨自欣賞畫中貴婦的微笑……如此天馬行空的想像，也是令人感到樂趣無窮之處。

復活！〈薩莫色雷斯的勝利女神〉

撰文：池上英洋
（美術史家，東京造形大學教授）

雖然少了頭部與雙手，依舊美麗的勝利女神「尼姬」。
在此以推測復原的方式，重現其往日姿態。

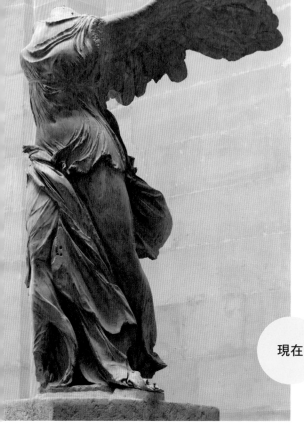

現在

1863 年，法國領事查爾斯‧尚帕佐於薩莫色雷斯島發現勝利女神像的身體部位，他將雕像的身體與在附近找到的 118 片碎片一同送到法國進行修復。1875 年，澳洲的考古學團隊發現船頭造型的尼姬女神底座，據此推測勝利女神是站在船頭上。法國羅浮宮也曾進行雕像的修復工作，並公開展出。

＊池上英洋（Ikegami Hidehiro）1967 年生於廣島縣，東京藝術大學畢業，專攻以義大利為中心的美術史與文化史。著有〈西洋美術史入門〉、〈死與復活〉、〈李奧納多‧達文西 生涯與藝術總覽〉（以上為筑摩書房出版）和〈「消失的名畫」展覽〉（大和書房）等書。

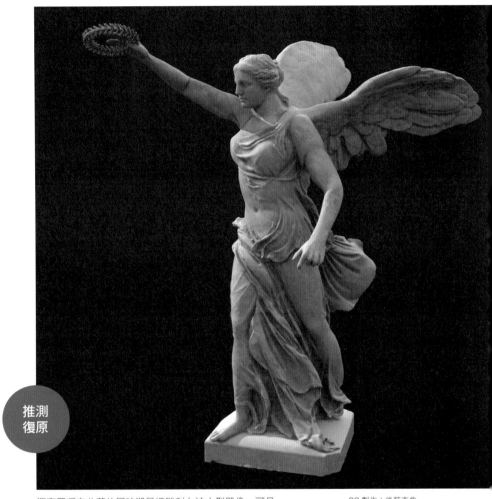

觀察羅浮宮收藏的同時期尼姬勝利女神小型雕像，可見
右翼會比左翼更為上揚，由於女神抬起右手，右翼的位
置也會抬高。有一說指出，尼姬勝利女神的右手拿著橄
欖枝，但尼姬為勝利女神，手持象徵勝利與榮耀的月桂
冠的可能性比較大。

CG 製作：後藤克典

經過推測復原的左胸

尚帕佐於薩莫色雷斯島發現勝利女神雕像時，由於左胸部位幾乎是缺損的狀態，便以推測復原的方式來修補。

任何人也沒見過的右翼

展開翅膀的〈薩莫色雷斯的勝利女神〉，在羅浮宮迎接著登上大階梯的觀光客，不禁讓人想起古代人在仰望女神時的景象。尼姬是希臘神話的勝利女神。她在羅馬神話中對應的是維多利亞女神，獲得地中海城市民眾的信仰。迎著吹來海風，尼姬勝利女神的右腳往前踏出，腰部輕微彎曲，雖然失去頭部與雙手，但站在仿造船頭造型的原始底座上，看起來威風凜凜，讓參觀民眾肅然起敬。不過，很多人不曉得尼姬勝利女神的翅膀中，有一片並非原始的，而是後人的仿造品。

由於在挖掘時發現雕像右手部分的碎片，可判定女神雕像的姿勢是稍微彎曲手肘，抬起手腕的狀態。

從衣服的下襬可見用藍色顏料描繪邊緣的痕跡

專家在 2013 至 2014 年進行修復作業時，從雕像服裝的下襬處發現微量的藍色顏料，引發討論。從腰間垂下的衣物與下襬線條，呈現在海風中飄逸的姿態，推測是為了強調其美麗線條，因而使用藍色顏料描繪邊緣。

據推測尼姬勝利女神雕像是於公元前兩百年前後被製作而成，一八六三年法國領事查爾斯·尚帕佐（Charles Champoiseau）於愛琴海的薩莫色雷斯島，發現勝利女神雕像。當尚帕佐挖掘出雕像時，發現雕像的各部位四分五裂，他將雕像的身體與碎片送到法國修復，並於三年後開始對外展出，但當時只有身體部位，缺少雙翼。

修復人員將所有找到的碎片組合成左翼後，為了填補缺少的右翼，便用石膏製作左翼的翻模，製作出相反的右翼部位。我們現在所見的尼姬勝利女神雕像右翼，就是後人製作的仿造品，沒人看過右翼的真正姿態。

愛上〈德文郡公爵夫人〉肖像畫的十九世紀大怪盜

時代的性感象徵〈德文郡公爵夫人〉

帶著碩大的帽子，以驕傲的神情斜視前方，畫中的這位美豔女性，是史賓賽伯爵家的喬治安娜·史賓賽（Georgiana Spencer）。提到史賓賽家，其家族後裔包括已故黛安娜王妃等，是英國的名門貴族。

被譽為當地絕世美女喬治安娜，在十七歲時便嫁給第五代德文郡公爵威廉·卡文迪許（William Cavendish），在英國的公爵家庭中，德文郡公爵家財

由湯瑪斯·羅蘭森（Thomas Rowlandson）所畫的諷刺畫，譏諷只要將選票投給喬治安娜的表親查爾斯·詹姆士·福斯的人，就能得到喬治安娜的親吻。那個時代的女性尚未取得投票權。

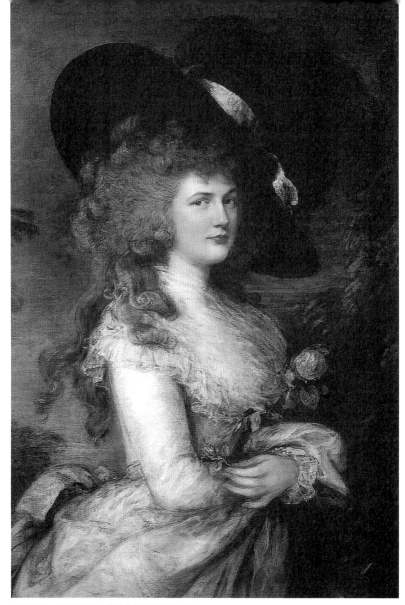

托馬斯・庚斯博羅〈德文郡公爵夫人〉

1785 年至 1787 年 油彩 畫布
127×101.5 cm 查茨沃斯莊園收藏

喬治安娜過世後，這幅畫失去蹤影，倫敦畫商約翰・賓利後來在倫敦近郊的農村小鎮發現這幅畫。持有者安妮・馬金妮斯（Anne Maginnis）以為這幅肖像畫的畫中人是自己的親戚，她嫌這幅畫擺放在暖爐上顯得太大，還丈量了室內空間，切掉畫作中雙腳的區域。當阿格紐藝廊（Agnew's gallery）公開展出此畫作後廣受好評，喬治安娜所戴，以鴕鳥羽毛裝飾的大帽子，在倫敦大為流行。喬治安娜生前的穿搭風格，總是站在時尚的尖端，甚至影響後世。

力雄厚，是名門中的名門。

這位年輕貌美的公爵夫人，似乎給當時的畫家帶來諸多創作靈感，許多人替她畫下肖像畫，知名畫家托馬斯·庚斯博羅（Thomas Gainsborough）也曾畫了下三件喬治安娜的肖像畫。喬治安娜也許具有媚惑男性的致命吸引力，連知名肖像畫家庚斯博羅也被玩弄於股掌間，據說他常常苦惱於如何透過畫作來表現喬治安娜的美貌。為何有這麼多人如此愛慕德文郡公爵夫人呢？也許是受到喬治安娜的性醜聞所迷惑。喬治安娜嫁到的德文郡公爵家，以當時的道德觀念來看，其男女關係可謂淫亂，具有許多爭議性。包括喬治安娜與德文郡公爵，以及喬治安娜的好友伊莉莎白·福斯特夫人（Lady Elizabeth Foster），三人之間的風流韻事是外人皆知的事情，三人甚至同住在一個屋簷下超過二十年的時間。此外，公爵家所支持的輝格黨年輕政治家查爾斯·詹姆士·福斯（Charles James Fox）進行選舉活動時，德文郡公爵夫人的行為可說是前所未見，只要把選票投給福斯的人，德文郡公爵夫人就會欣喜地獻吻，其行為只能用豪放不羈來形容。

有位迷上德文郡公爵夫人的罪犯登場，名叫亞當·沃施（Adam Worth），人稱天才怪盜。亞瑟·柯南·道爾爵士（Sir Arthur Conan Doyle）在偵探小說《福爾摩斯》系列作品

中，根據現實世界的罪犯亞當·沃施，塑造出主角夏洛克·福爾摩斯（Sherlock Holmes）的死對頭詹姆斯·莫里亞蒂教授（Professor Moriarty）。

競標後僅過二十天便失去蹤影的迷人肖像畫

在德文郡公爵夫人過世後，肖像畫下落不明，但一八四一年，竟在英國女教師安妮·馬金妮斯的自家暖爐上，發現了這幅畫。畫商約翰·本特利（John Bentley）向馬金妮斯購買畫作，之後轉手到藝術收藏家韋恩·艾利斯（Wynn Ellis）的手中，經鑑定後確認為庚斯博羅的作品。接著在一八七六年，倫敦的佳士得舉行拍賣會時，這幅畫開放競標。

大約過了一世紀後，肖像畫重見天日，在拍賣會上由畫商威廉·阿格紐（William Agnew）以一萬二百畿尼（英國於一六六三年至一八一三年所發行的貨幣，約等同於現在的六億日幣）標下，創下當時史上最高的得標金額。阿格紐在得標的兩個星期後，於畫廊公開展出此畫，許多人衝著德文郡公爵夫人的美貌與獨特舉止，前來欣賞〈德文郡公爵夫人〉畫作。

這時怪盜亞當·沃施也來到畫廊，但他並不是特地前來欣賞畫作。看著這幅〈德文郡公爵夫人〉肖像畫，同時策劃偷走它，他想透過畫作向阿格紐勒索贖金，以換取釋放弟弟

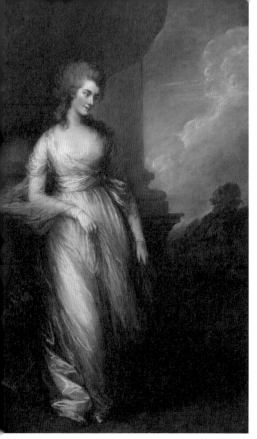

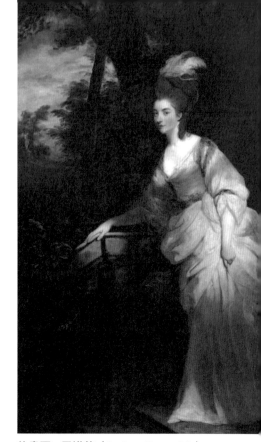

托馬斯・庚斯博羅
〈德文郡公爵夫人〉

1783 年 油彩 畫布
235.6×146.5 ㎝
華盛頓國家藝廊收藏

庚斯博羅總共畫了三幅〈德文郡公爵夫人〉，這是
當中的第二幅。畫中的喬治安娜顯得十分青澀。

約書亞・雷諾茲（Joshua Reynolds）
〈德文郡公爵夫人〉

1775 年至 1776 年 油彩 畫布
239.4×147.5 ㎝
漢庭頓圖書館收藏

約書亞・雷諾茲為洛可可時期的英國畫家，
他曾畫下許多德文郡公爵家的肖像畫。

約書亞・雷諾茲
〈德文郡公爵夫人〉

1785 年 油彩 畫布
112.5×142.7 ㎝
查茨沃斯莊園收藏

德文郡公爵夫人與長女喬治安娜的肖像畫。德文郡公爵
夫人的女兒喬治安娜，綽號 Little G。從亞當・沃施手中
找回的〈德文郡公爵夫人〉，與這幅母女肖像畫一同由
查茨沃斯莊園收藏。

的保釋金。在五月二十七日的深夜，沃施帶著一位保鑣把風，站上保鑣的肩膀爬上畫廊二樓，撬開窗戶進入畫廊。他用小刀高明地從畫框割下〈德文郡公爵夫人〉畫布，將畫布藏在外套內側，從容地走出畫廊。

隔天早上，畫廊人員發現畫作失竊，但犯人在現場僅遺留些許跡證，而且沒有目擊者與其他線索。原本阿格紐打算將畫作轉賣給金融大亨約翰·皮爾龐特·摩根（John Pierpont Morgan），在發現畫作失竊後他情緒失控，祭出一千英鎊的懸賞獎金，徵求破案相關線索。

國際性組織犯罪者亞當·沃施誕生

沃施是猶太人，一八四四年出生於德國東部，他在五歲時與家人一同搬到美國麻薩諸塞州的劍橋，在此度過少年生活。沃施早年生活困苦，他在十四歲時離家前往紐約，在百貨公司打工擔任店員。當時的美國結束開拓西部的時代，確立現今的領土。沃施無論到哪，似乎都要度過移民的生活，但在一八六五年爆發的南北戰爭，給了沃施一大轉機。

十七歲的沃施加入北軍的紐約連隊，當年的八月底，南北兩軍在維吉尼亞州的馬納薩斯近郊發生激戰，沃施無意間發現，不知為何自己被列為因傷重而戰死的士兵名單中，他

亞當‧沃施在 1892 年因搶劫被逮捕時的照片，即使坐牢依舊西裝筆挺。在 1880 年代，已經不是流氓無賴橫行的犯罪者時代，但沃施曾說過：「當一位成功的銀行搶劫犯，要重視穿著，並保持紳士風貌。」

照片中央為威廉‧平克頓（William Pinkerton），在他兩旁的是平克頓偵探事務所的成員。在 1870 年代，許多人為獲得懸賞獎金，會去追捕西部的流氓份子。美國的政府機構會雇用平克頓偵探事務所，擔任重要人物的保鑣，或是協助逮捕聯邦罪犯。

便利用這筆記錄逃出部隊，接著再以假名入伍，進入其他的部隊，藉此騙取入伍獎金，並以獎金維生。他曾四度改名反覆入伍騙取獎金，在南北結束後，以後備軍人的身分回到紐約。

當時的紐約，富裕與貧窮共存，所有犯罪型態在社會蔓延，治安動盪。沃施加入竊盜集團後開始嶄露頭角，日後有許多職業犯罪者加入集團，以組織的形式犯案。沃施會擬定縝密的犯罪計畫，並指派集團份子擔任偽造、破壞金庫、把風等角色，分工細膩。他相當著重打扮，宛如一位紳士，行為舉止優雅，厭惡他人沉溺於賭博或酗酒，也不允許組織成員使用暴力。藉由具統御力的組織性犯罪，多次成功犯下銀行搶劫與火車搶劫等案件，在

犯罪圈打響名號。

然而，沃施在一八六九年於波士頓犯下博伊爾斯頓搶案，搶走約四十萬美金與證券，由於涉及鉅額，引來專門追捕全美重犯的平克頓偵探事務所的注意，並啟動追緝行動。當時率領偵探事務所成員展開追捕的威廉‧平克頓，具有敏銳的觀察力與判斷力，光聽到他名號就令罪犯聞風喪膽。沃施也感受到平克頓帶來的強大威脅，在犯案的隔年便與同夥一同逃往巴黎。

沃施用搶來的錢當作資金，在巴黎開設當時相當罕見的美式酒吧，同時在酒吧樓上經營非法賭場。他大賺一筆後，搬到倫敦，改名為亨利‧雷蒙（Henry Judson Raymond），轉變成一位大企業家，踏入貴族社會。不過，企業家只是幌子，他從歐洲的君士坦丁堡到南非的開普敦，設下大範圍的犯罪網。身為罪犯之首，持續犯下搶奪寶石原石、闖入金庫或倉庫、搶劫銀行、詐欺與竊盜等各種不法勾當。

與〈德文郡公爵夫人〉命運般的相會

亞當‧沃施是在搬到倫敦後的第三年，偷走名畫〈德文郡公爵夫人〉，當時同夥在士耳其從事詐騙被逮捕，接連遭遇一些麻煩事。沃施偷走〈德文郡公爵夫人〉的主要動機，

是為了換取釋放弟弟約翰的保釋金，但他得手畫作後，弟弟已經獲釋，也使得〈德文郡公爵夫人〉失去利用價值。對於沃施而言，由於〈德文郡公爵夫人〉是一幅名畫，要在黑市交易顯得過於招搖，所以他只能把畫作暫時放在身邊。

沃施並非沒有打算歸還畫作，在偷走畫作的該年六月，他寄了一封信給阿格紐，信中寫道：「如果想要取回這幅尊貴的貴婦畫作，請支付兩萬五千美金。」不過，沃施每天看著〈德文郡公爵夫人〉的過程中，他的心逐漸被吸引了。他下定決心單方面終止交易，並將畫作藏在有雙層底部結構的旅行箱中，打算與〈德文郡公爵夫人〉浪跡天涯。

沃施並不是一位藝術品收藏家，他畢生所偷過的畫作只有〈德文郡公爵夫人〉，如果被外人發現這幅畫，自己可能會被判重罪，所以沃施與畫作形影不離，帶著它盜遍天下。

為何沃施會如此偏愛這幅〈德文郡公爵夫人〉肖像畫呢？在麥金泰爾（Ben Macintyre）的著作木《大怪盜：被稱為犯罪界拿破崙的男人》（The Napoleon of Crime: The Life and Times of Adam Worth, Master Thief）中，記載許多有關於沃施的故事。麥金泰爾推測，德文郡公爵夫人的外貌與形象，與沃施畢生中只愛過的一位情人相似；或者是身為貴族卻緋聞纏身的公爵夫人，與自詡為紳士卻從事竊盜犯罪的沃施，兩人有相似之處。究竟真相為

何，只有沃施本人知道。

妙的是，自從沃施將〈德文郡公爵夫人〉藏在旅行箱後，他的黑心事業可說是蒸蒸日上。他在英國皮卡迪利街買了一間豪華公寓，甚至奢侈地擁有賽馬馬廄與遊艇等。平常也身穿高檔西裝，過著貴族般的生活，在社交界據有一席之地。

然而，沃施終究只是一位犯罪集團首腦，平日習慣雇用罪犯協助犯案的他，絕對不會背叛同夥，並且不會少給任何分紅。但自從沃施偷走〈德文郡公爵夫人〉後，明知可以透過畫作獲取大筆贖金，卻遲遲沒有交易，讓同夥對他產生不信任感，並因為一些小爭執，讓彼此的關係生變。雖然沃施對於〈德文郡公爵夫人〉的偷竊過程三緘其口，但同夥的背叛，讓搜查單位開始懷疑，是沃施犯下〈德文郡公爵夫人〉竊盜案。

揭穿完美無缺的英國紳士真面目，竟是一位國際強盜犯

表面上過著貴族般生活的沃施，在倫敦娶了一位寡婦，並生下一男一女。自從結婚以後，沃施便把〈德文郡公爵夫人〉藏在美國的倉庫，每到美國的時候會去倉庫確認畫作是否完好。

然而，這位不可一世的大盜終究沒有好下場。一八九二年，沃施計畫搶劫比利時列日

的銀行運鈔馬車，但搶劫行動失敗，以現行犯被警方逮捕。雖然沃施沒有吐露自己的真實身分，比利時警方透過海外警方的協助比對其身分後，逐一找出沃施的犯罪史，並發現化名亨利·雷蒙的他，就是亞當·沃施。沃施花了十幾年時間，於英國建立光鮮亮麗的假面形象終於被戳破，國際性的知名罪犯身分被攤在陽光下。沃施被判強盜罪，為七年有期徒刑，雖然警方也一再逼問沃施是否涉及〈德文郡公爵夫人〉竊案，但沃施始終沒有承認。

五年後，五十三歲的沃施出獄，雖然曾經一度落魄，他還是無所不用其極地犯案，在倫敦再次犯下鑽石竊盜案，取得資金後，他立刻前往〈德文郡公爵夫人〉的藏匿地美國。年邁的沃施決定擺脫搶劫的人生，打算去美國找弟弟及弟媳，並與孩子們一同安享晚年。

為了實現願望，他決定歸還畫作。

正式歸還〈德文郡公爵夫人〉

「貴婦終究得回到自己的家。」一八九九年，沃施找來以往在芝加哥追捕他的威廉·平克頓，擔任歸還畫作的交涉代理人。歸還地點為沃施當初偷走畫作的阿格紐藝廊。

過了兩年的時間，在一九〇一年三月二十七日，畫商威廉·阿格紐的兒子莫蘭接到平克頓的聯繫，立刻前往芝加哥。莫蘭在指定的飯店等候時，有一位「中間人」來到飯店，交

出捲軸狀的畫布，這位「中間人」其實就是沃施，而畫布為〈德文郡公爵夫人〉。

據說阿格紐畫廊支付兩萬五千美金給沃施，但平克頓並沒有提到沃施的存在，聲稱「偷走畫作的犯人已經死了」。

聽聞〈德文郡公爵夫人〉已歸還到阿格紐畫廊的消息，最感興奮的是金融大亨兼藝術品收藏家的摩根，因為他的父親朱尼厄斯·史賓塞·摩根（Junius Spencer Morgan）在二十五年前，就想跟阿格紐畫廊收購〈德文郡公爵夫人〉。一手建立世界數一數二銀行機構的約翰·皮爾龐特·摩根，曾說道：「父親與我長年期盼的寶物終於回來了，不管用什麼方法都要得到它。」他支付十五萬美金的鉅款給阿格紐畫廊，成功收購了〈德文郡公爵夫人〉。當時，沃施在倫敦的租屋處悄然過世，埋葬證明書上頭的姓名為亨利·雷蒙，也就是沃施在倫敦的假名，上頭記載「這名自力更生的男性，由於慢性病而過世。」享年五十六歲。

有關於〈德文郡公爵夫人〉，還有後續的故事。摩根於一九一三年過世後，畫作由摩根的子孫繼承；但在一九九三年，摩根的末代子孫過世後，遺囑決定賣掉畫作。

隔年的一九九四年七月，〈德文郡公爵夫人〉在蘇富比拍賣會上以二十六萬英鎊的價格標出，得標者為安德魯·卡文迪許（Andrew Robert Buxton Cavendish），也就是第十一

代德文郡公爵。

〈德文郡公爵夫人〉終於回到最初居住過的宅邸，第十一代德文郡公爵立刻將這幅畫陳列在查茨沃斯莊園公開展示，旁邊陳列著庚斯博羅的對手畫家，約書亞‧雷諾茲所畫的妻子與女兒肖像畫。回想沃施曾說過的話，〈德文郡公爵夫人〉終於回到自己的家。即使過了兩百多年，〈德文郡公爵夫人〉依舊散發迷人的丰采。

04 「感謝不牢靠的保全系統」二度失竊的孟克〈吶喊〉

挪威畫家愛德華・孟克（Edvard Munch）的代表作〈吶喊〉，畫中人物雙手抱著頭，露出焦慮而苦悶的表情，令觀者感到不安。無論是電影、音樂、藝術場景等各類媒體，都曾模仿這幅名畫，甚至還被拿來做成鑰匙圈或T恤圖案販售，是聞名世界的藝術圖標。

二〇一八年，東京都美術館舉辦孟克展，〈吶喊〉首度來到日本展出，創下六十六萬人次參觀記錄，大受歡迎。

世界級名畫〈吶喊〉其實有五個版本，反覆畫著相同主題的孟克，花了十年的時間繪製五幅〈吶喊〉畫作，其中有兩幅失竊。失竊地點皆位於孟克的祖國挪威，位於奧斯陸的兩間美術館。過了幾年後，嫌犯將畫作各自歸還給美術館，但奧斯陸孟克美術館收藏的〈吶喊〉因受損嚴重，引起藝術迷的熱議與擔憂。

在冬季奧運會開幕式發生的悲劇

一九九四年二月十二日，第一幅〈吶喊〉失竊，這天剛好是第十七屆冬季奧林匹克運動會的開幕式，為了彰顯國家的聲望，挪威投入所有的資源舉辦冬季奧運會。在寒冬積雪的清晨六點半，有兩位男子來到收藏〈吶喊〉的奧斯陸國立美術館，在四下無人的時間點，他倆將梯子架設在美術館的外牆，其中一人爬上梯子登上二樓，打破玻璃入侵館內，接著來到距離窗戶一公尺陳列〈吶喊〉的位置，剪掉懸掛畫框的金屬線帶走畫作，再沿著梯子爬到一樓逃離，犯案時間只有五十秒。

嫌犯還在犯案現場留下字條，上面寫道：「感謝不牢靠的保全系統。」

〈吶喊〉失竊的新聞，與冬季奧運會開幕的新聞，一同在世界各地的電視上播放。奧斯陸國立美術館的保全系統相當薄弱，雖然透過監視器能看到嫌犯架設梯子的身影，但當時館內的警衛正專心填寫桌上的值班日誌，完全沒有注意監視畫面。當嫌犯打破玻璃後，館內的警報作響，警衛以為是誤報，沒有確認監視畫面就直接關掉警報裝置。此外，奧斯陸國立美術館的窗戶並沒有設置鐵柵欄等防止入侵的設備，也沒有將畫作牢牢固定在牆面上，僅用金屬線掛起作品。當美術館的保全系統被公諸於世後，宛如在告知嫌犯「歡迎偷走畫作」，如此鬆散的防護措施，引起世人一陣譁然。

1994 年 2 月 12 日發生畫作失竊後的奧斯陸國立美術館現場照，嫌犯僅用一座梯子與一根鐵槌便闖入館內，保全系統形同虛設。

此外，失竊的〈吶喊〉支撐體為脆弱的厚紙，以蛋彩及蠟筆繪製而成。如果嫌犯欠缺藝術知識，並且是以金錢為目的而犯下竊案，他們不太可能會將畫作完好歸還，需要盡速展開搜查才行。

挪威警方先確認監視影像，但影像畫質不佳，難以辨識犯人的面貌。加上在現場沒有採到任何指紋，也沒有目擊證人，更沒有收到嫌犯要求館方買回畫作的訊息，使得調查過程瞬間停擺。

愛德華・孟克所畫的 5 幅〈吶喊〉

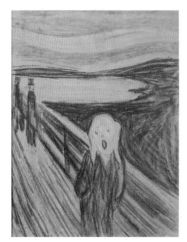

1893 年 蠟筆 厚紙
74×56 cm 奧斯陸孟克美術館

孟克使用各式各樣的畫材作畫，試圖重現親身見到宛如鮮血般的紅色天空。

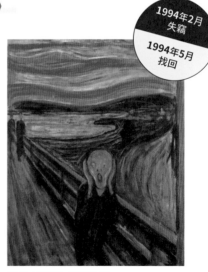

1994年2月
失竊

1994年5月
找回

1893 年 蛋彩 蠟筆 厚紙
91×73.5 cm 奧斯陸國立美術館

厚紙沒有經過打底，有些區域露出底色。嫌犯歸還失竊的畫作時，畫作完好無傷。

1895 年 石版畫
79×59 cm 奧斯陸孟克美術館

孟克的〈吶喊〉出名後，他用原版印製了 45 張石版畫作為數量限定版，其中有幾張留存至今。

倫敦警察廳的美術搜查官登場

在英國，有位名叫查理．希爾（Charley Hill）的男子，相當關心〈吶喊〉失竊案的進度，他是倫敦警察廳美術特搜隊的搜查員，過去曾以設下圈套的釣魚緝捕方式，成功找回維梅爾與法蘭

2004年8月
失竊
2006年8月
找回

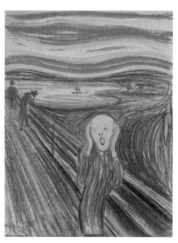

1910 年 蛋彩 油彩 厚紙
83.5×66 cm 奧斯陸孟克美術館

原本推測是孟克在 1893 年創作的版本，因畫作遭竊，尋回之後，在修復的過程中，經過文件調查、形式研究、技術性調查的結果，判定為是 1910 年創作。

1895 年 粉彩 厚紙
79×59 cm 個人收藏

2012 年蘇富比於紐約舉行拍賣會時，這幅畫以一億兩千萬美元的價格成交。

西斯科・哥雅的作品。然而，由於竊案是在挪威發生，倫敦警察廳無法介入。

在竊案發生的幾個星期後，案情有所進展。

有位名叫哈伍德（Billy Harwood）的英國男子，他因為販毒入獄，之後假釋出獄。他主動聯繫挪威警方，表示自己認識偷走〈吶喊〉的嫌犯。挪威警方決定與倫敦警察廳美術特搜隊共同偵辦此案，希爾便加入搜查的行列。

由於透過哈伍德依舊無法找到嫌犯，希爾決定引誘犯人現身，他的計畫如下。首先，希爾假扮成位於美國洛杉磯的J・保羅・蓋蒂博物館的館員，並透過蓋蒂博物館向黑市流傳「博物館要偷偷買回〈吶喊〉」的消息，表示警方完全不知情。如果嫌犯中計，在交易現場取回畫作的同時，就可以逮捕嫌犯。

不過，此劇本只要有些許的差錯，讓嫌犯產生疑心的話，就會永遠失去取回畫作的機會。在蓋蒂博物館的協助下，希爾化名為克里斯・羅伯茲，館方還替他製作了假的職員檔案與歷年薪資支付記錄，以做好萬全準備。

美國企業家保羅・蓋蒂（Jean Paul Getty），創立蓋蒂石油公司，曾是世界第一的富豪。他也是一位藝術品收藏家，曾建立一座藝廊，用來收藏個人蒐藏的藝術品，蓋蒂過世

後，由保羅・蓋蒂基金會經營博物館。蓋蒂博物館擁有龐大的資金，經常收購高價藝術品，在業界名聲響亮。希爾在黑市放出消息，奧斯陸國立美術館暗中請託蓋蒂博物館擔任代理人，提供充裕資金買回畫作，聽起來可信度極高。如果能尋回〈吶喊〉，作為協助找回畫作的報酬，奧斯陸國立美術館同意讓蓋蒂博物館展出畫作一段時間，這聽起來也相當合情合理。由於名畫〈吶喊〉長年來只陳列在奧斯陸國立美術館，如果能借到名畫展出，對於蓋蒂博物館而言是一大利多。這套劇本相當完美，應該能降低嫌犯的疑心。

在四月二十四日，有位名叫烏賓克的畫商，聯繫奧斯陸美術館理事長杜內，他表示：「有位叫做莊臣的客人，他說自己認識能安排歸還〈吶喊〉的人。」搜查隊在懷疑此線索可信度的同時，隔天收到匿名來電，來電者表示已經找到〈吶喊〉部分的畫框，搜查隊決定展開調查。館方與莊臣約好在五月五日，於奧斯陸市區的飯店見面，希爾假扮蓋蒂博物館館員的身分，並沒有遭到識破。經過多次交涉的結果，雙方同意以五十三萬美金的價格贖回畫作，莊臣是位警戒心極高的男子，他雖然一度發現案暗中埋伏的警察，但因為親眼見到希爾事先準備的大把鈔票，便大幅降低了戒心。

鑑定尋回的〈吶喊〉真假重點

●殘留手寫文字的區域

在畫作的紅色天空區域可見手寫文字，寫道「只有瘋子才能畫出此畫。」由於不是孟克的筆跡，推測應為前來參觀展覽的民眾所為。

●背面也有〈吶喊〉的習作

在厚紙的背面可見整面習作畫，正面與背面的畫面為上下相反。

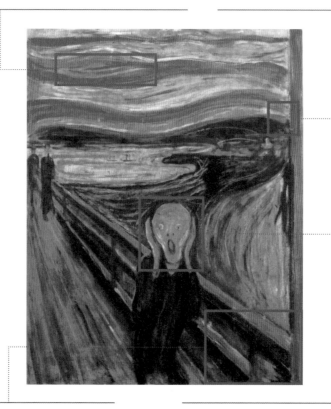

●飛濺的蠟

孟克畫完作品後，在吹熄蠟燭時不小心讓熔化的蠟噴到畫紙上，由於飛濺的蠟不會分布在相同的位置，所以畫作上蠟的位置是辨識真假的證據。

●厚紙底色外露

臉部的區域可見厚紙的底色外露，由於孟克沒有打底，所以產生不均勻的斑紋。

交易的條件是同時交換現金與〈吶喊〉，在兩天後的五月七日，希爾搭乘烏賓克的車，從奧斯陸往南，開車一百公里的距離，前往位於艾斯加德斯特蘭（Asgardstrand）的某間度假別墅，嫌犯就是將〈吶喊〉藏在這裡。另一方面，交出贖金的地點為飯店。也就是說，當希爾確認〈吶喊〉為真品並完好如初後，會將放在飯店的贖金交給莊臣。希爾拿到〈吶喊〉並確認畫作是真品之後，假裝打電話給在飯店負責交出贖金的同伴，其實是聯絡正在飯店埋伏的警方。警方進行攻堅，突襲莊臣所在的客房，經過扭打後成功逮捕莊臣，希爾的釣魚緝捕計畫成功落幕。

〈吶喊〉第二度失竊，為史上首次的槍枝竊案

　　〈吶喊〉第二度被偷，是嫌犯強行搶劫，在二〇〇四年八月二十二日十一點十分，當天為禮拜天，奧斯陸市立孟克美術館的參觀民眾相當多。這天，有兩位蒙面持槍歹徒闖入館內行搶，他們持槍對著現場所有人，命令大家通通趴下，制伏群眾後，歹徒粗魯地直接撕下牆上的〈吶喊〉和孟克的另一幅作品〈聖母〉。雖然館內有警衛駐守，但他們看到嫌犯有槍，不敢輕舉妄動。

　　發生竊案後，傳出令人意外的推測，警方懷疑這起竊案與三個月前發生於挪威斯塔萬

格的現金服務中心搶案有關。斯塔萬格搶案造成一名警察死亡，是挪威史上最大的搶案。警方懷疑嫌犯搶走被視為是挪威國寶的孟克畫作，是為了分散警方的注意力，減少調查現金搶案的人員。

二○○六年，警方調查斯塔萬格搶案，逮捕了一名主謀律師，從他的口供得知畫作所在地等有利線索。奧斯陸警方透過線索調閱監視器畫面，並監聽七萬通以上的電話，成功取回〈吶喊〉與〈聖母〉。

然而，〈吶喊〉的受損嚴重，讓人擔心是否能順利修復。尤其是左下角遭液體潑濺，

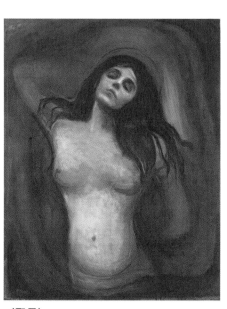

〈聖母〉

1895 年至 1897 年 油彩 畫布
90.5×70.5 cm
奧斯陸孟克美術館館藏

由於〈聖母〉的受損程度較輕微，所以館方能快速修復完成。以聖母瑪利亞為畫作主題，茫然的表情代表受孕的瞬間；這幅畫共有好幾個版畫版本。

受損嚴重，以保護玻璃破裂的區域為中心，在畫作表面發現幾處割傷。警方尋回〈吶喊〉後，美術館雖短期展出畫作，但沒過多久便將畫作卸下進行修復作業，長達兩年期間。

孟克美術館館長說道：「我們修復到一定程度後就停止作業，沒有潤色修飾。厚紙會比畫布更難以處理，加上孟克所使用的畫紙相當厚，顏料無法從內側滲透到表面。此外很遺憾地，因液體潑濺而受損的區域，已經無法修復了。雖然受損區域依舊顯眼，但強行修復可能讓作品的狀況更糟，這是要特別謹慎處理的地方。」

在竊案發生的四年後，孟克美術館於二〇〇八年再次公開展出〈吶喊〉。

〈吶喊〉的二度失竊，顯現館方沒有從教訓中學到經驗

從最早的〈吶喊〉失竊案發生後，雖然畫作再次遭竊的發生地點為其他的美術館，畫作的版本也不同，但第二次的竊案，嫌犯是直接持槍搶走作品，顯示美術館的保全系統依舊鬆散。自從發生第二次的搶案後，美術館終於加強保全系統，除了在所有展區加裝監視器，並比照機場的安檢措施，在美術館入口處針對參觀民眾進行安檢。根據館方的保全負責人表示，在二〇一〇年，為了防止〈吶喊〉失竊，已經投入約四千萬克朗（約日幣六億七千萬）的經費加強防護，像是X光機或金屬探測器等設備，都是預防視覺性犯罪的

發生竊案後，奧斯陸市立孟克美術館為了加強保護孟克的〈吶喊〉與〈聖母〉，將畫作放在玻璃防護盒中公開展示。

重要防犯裝置。

如今，挪威的奧斯陸正進行大規模的開發計畫，孟克美術館與奧斯陸國立美術館於二○二○年遷移至面對奧斯陸峽灣的比約維卡地區。當初孟克從埃克伯格的丘陵眺望奧斯陸峽灣時，引發他創作〈吶喊〉的靈感，現在新的孟克美術館也置身於畫中景觀。〈吶喊〉也在其他的美術館以常設展方式展出，作為孟克的聖地，想必能成為新的觀光景點。

希望孟克的〈吶喊〉不會發生第三度失竊的悲劇，這應該是眾人的願望。

70

第二章

因戰爭而消失的名畫

如同納粹的大肆掠奪等行為，許多藝術品的命運受到戰
爭所操弄。這些消失的作品，至今依舊激發我們的好奇
心，各國專家也發揮最新技術與知識，持續嘗試作品的
修復與重生。本章將帶各位追尋這些消失的繪畫，探索
歷史背景與動向。

05 希特勒的藝術品犯罪
被納粹掠奪的四百萬件藝術作品

二○一八年九月，瑞典當代美術館公開表示，由奧斯卡·柯克西卡（Oskar Kokoschka）所畫的館藏〈蒙德斯奎·費岑薩克侯爵〉（Marquis de Montesquiou-Fézensac）肖像畫為納粹掠奪繪畫，館方已將畫作歸還給原所有人猶太畫商的繼承者。從第二次世界大戰至今，雖已過了七十幾年，但納粹所犯下的藝術品犯罪，至今依舊像是復活的亡靈般引發世人關注。在一九三○年代以後，納粹德國在歐洲與俄羅斯，組織性大肆掠奪繪畫、雕刻、緙織壁毯，甚至是教會祭壇等藝術品，其數量多達四百萬件。

為何希特勒會下令大肆掠奪藝術品呢？因為當時的德國藝術界正在脫離十九世紀以前的古典學院派藝術繪畫風格，以柏林分離派（Berlin Secession）或表現主義等主觀性的前衛表現為主流，確立穩固的地位。然而，希特勒認為，德國人（日耳曼民族）的美學，正受到異族的迫害。希特勒偏愛義大利、文藝復興時期的巨匠，以及林布蘭的荷蘭繪畫、巴洛克畫派中彼得·保羅·魯本斯（Peter Paul Rubens）的傳統繪畫等，並大力主張應該掃蕩

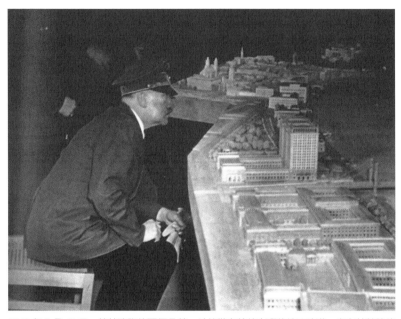

1945 年 2 月 13 日，柏林淪陷的兩個月前，希特勒在總統官邸的地下壕溝，坐在林茲總統美術館的立體透視模型前下達指令。

時下流行的前衛派藝術家。

希特勒的構想是將他的故鄉奧地利林茲（Linz）定為首都，建造一座藝術城市，在市中心建設「總統美術館」等設施，藉此重新教育德國國民。

要實現偉大的林茲計畫，首先要蒐集到超過一萬件的藝術作品。由於希特勒一心想要建造美術館，因此犯下歐洲史上最大規模的藝術品掠奪行為。

「我希望能以藝術家的身分結束一生，而不是一位戰爭份子」

希特勒會對藝術作品如此執著，其實跟他少年時期的夢想與挫折有關。希特勒從小的夢想是成為一位建築師，但他的成績並不理想，無法考取大學，要成為建築師困難重重。

他好不容易取得報考維也納美術學院繪畫科的資格，卻連續兩年落榜，美術學院給他的評比為「智力不足，素描考試不及格」、「毫無疑問，不適合當一位畫家」等。

在希特勒落榜的同時，表現主義畫家埃貢‧席勒（Egon Schiele）已經比他早一年順利考取維也納美術學院，在藝術之都維也納，表現主義已經是美術界的主要潮流。僅追求古典表現的希特勒，與維也納美術界的潮流已經產生分歧。

希特勒對於自身的藝術才華懷抱自信，在第二次世界大戰爆發前，他曾說過：「我希望能以藝術家的身分結束一生，而不是一位戰爭份子。」維也納拒絕了希特勒成為藝術家的那條路，並讚揚表現主義。對於當時的德國人而言，這樣的藝術樣貌是萬惡的根源，扭曲的藝術思想與不受認同的自卑感互相拉扯，也許是這個原因，讓希特勒想要透過手中的權力，讓藝術屈服在他的權威之下。

希特勒筆下的繪畫

阿道夫・希特勒
〈維也納歌劇院〉

1912 年 水彩

希特勒在維也納生活的期間，為了賺取生活費，曾靠賣畫維生。他作畫時大多會臨摹風景明信片，但因為不擅長人物畫，所以幾乎沒有肖像畫作品。

許多作品被冠上頹廢藝術的污名而消失

一九三三年，成為德國總理的希特勒，開始推動「德國的文化大革命」。他從各大美術館沒收近代美術作品，毫不掩飾排擠外國畫家。在一九三七年，希特勒為了讓德國國民認識正統的藝術與頹廢的藝術，在慕尼黑建造「德國藝術之家」，舉辦「大德國藝術展」，同時在附近的展覽館舉辦「頹廢藝術展」，將現代主義的藝術作品視為頹廢藝術。

希特勒從國內二十間以上的美

術館強行沒收了五千件繪畫作品，以及一萬兩千件的版畫與素描作品，將這些作品烙印上頹廢藝術之名展出。

希特勒舉辦頹廢藝術展的用意，是讓民眾對於作品產生共同的反感，是抨擊頹廢藝術的負面活動，並把打壓藝術作品的行為加以正當化。在舉辦頹廢藝術展的四個月展期期間，來訪的總人數超過兩百萬人，之後更在德國的十三座城市進行巡迴展出。用日文諺語「別人的不幸甜如蜜」來形容，前來參觀的民眾似乎也抱著幸災樂禍的心態。希特勒用頹廢的宣傳標語來吸引目光，將這些被納粹冠上「最低級的藝術」公開展示給支持者。每件展出作品還被標上購買金額，藉此向國民傳達美術館浪費國民稅金，以煽動國民的公憤。此外，表現主義的畫作被陳列在精神病患者所畫的繪畫旁邊，以強調表現主義為精神病的一種。

那麼，頹廢藝術展中，有哪些畫家的作品展出呢？

像是用色奔放的埃米爾・諾爾德（Emil Nolde），其祭壇畫作〈耶穌的一生〉。諾爾德曾為納粹黨員，但因為他是表現主義代表人物之一，在戰後之前他的畫作都被納粹禁止販售與展示。還有畫家恩斯特・路德維希・基爾希納（Ernst Ludwig Kirchner），他的作品則被納粹視為「野蠻的表現」，並有超過三十幅作品陳列在頹廢藝術展，基爾希納不堪受辱，最終選擇自殺。德國印象派的代表人物馬克思・利伯曼（Max Liebermann）曾擔任柏林藝術學

希特勒最憎恨「達達主義」，在頹廢藝術展可見「請認真思考達達」的文字。展場牆上掛的是瓦西里‧康丁斯基〈黑色污點〉的臨摹，納粹還特別製作了畫板，藉此批判達達主義。附帶一提，康丁斯基被認為是抽象藝術的先驅，並非達達主義。

納粹德國宣傳部長約瑟夫‧戈培爾（Joseph Goebbels）於 1938 年參觀頹廢藝術展，照片左邊可見諾爾德的畫作〈耶穌的一生〉。戈培爾曾對諾爾德的作品抱持高度評價，也曾在自家掛上諾爾德的畫作。

> 立體主義、達達主義、未來派、印象主義等，都與我們德國國民毫無任何瓜葛！

下落不明的頹廢藝術作品

保羅・克利
〈碼頭的光景〉

1918 年 水彩

由舊費茲沙羅格拉斯博物館收藏，納粹從猶太人收藏家沒收此畫後，畫作便遭變賣、下落不明。克利在 1933 年遭遇納粹鎮壓前衛藝術畫家之時，便選擇逃往瑞士，但之後罹患硬皮病，於六十歲抑鬱而終。

院院長，但納粹竟奪走他所有的名譽與頭銜。擅長描寫社會黑暗面的畫家奧托・迪克斯（Otto Dix），被納粹形容為「拒絕服兵役的馬克思主義宣傳藝術者」。抽象繪畫風格的保羅・克利（Paul Klee），則是被貼上「瘋子」的標籤，因而產生心理疾病。其他還有奧斯卡・柯克西卡與埃貢・席勒等畫家，展出的畫家數量多如繁星。納粹原本也有展出孟克的畫作，因挪威大使館抗議而撤下。

由於一次就能欣賞到名世界的畫家作品，頹廢藝術展也吸引許多藝術愛好者前來觀展。

被希特勒視為「發瘋、技巧拙劣、野蠻」作品集合的頹廢藝術展，竟創下比「大德國藝術展」多出三倍的入場人數記錄。但在展覽結束後，納粹為了取得外幣，陸續將這些作品賣掉，部分作品也因空襲而燒毀，大部分作品則是下落不明。

奧托・迪克斯
〈殘廢軍人〉

1920 年

描繪第一次世界大戰時期的殘廢軍人，有著如機器般的身軀，突顯戰爭的醜陋面。據說納粹沒收了迪克斯 260 件的作品，自從將畫作陳列在頹廢藝術展出後，畫作便下落不明。

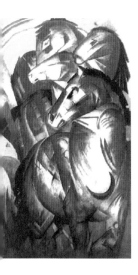

法蘭茲・馬克
〈藍馬之塔〉

1913 年 油彩 畫布
200×130 cm

與康定斯基（Wassily Kandinsky）同為德國表現主義團體「藍騎士」的成員，大為活躍。法蘭茲・馬克（Franz Marc）在第一次世界大戰的凡爾登戰役中遭砲彈擊中身亡，是德國人的英雄。這幅畫也在頹廢藝術展展出，但有戰功人士卻被貼上「頹廢」的標籤，許多民眾對此感到不滿，不久便被撤下。照片中的畫作，自從在柏林的國家美術館撤下後，下落不明。

希特勒理想中的美術館為何？

希特勒僅認可十九世紀以前的美術作品，還特別喜歡十九世紀德國的寫實性繪畫，其他像是鄰國比利時法蘭德斯地區的畫家，還有以宗教或神話為主題的作品等，都令希特勒感興趣。他在造訪柏林美術館的時候，還特地尋找米開朗基羅的作品，稱讚他是天才（但當時展出的作品為米開朗基羅・梅里西・達・卡拉瓦喬的畫作）。此外，他也曾看著安東尼奧・達・柯勒喬（Antonio da Correggio）的〈麗達與天鵝〉臨摹作品，看到入迷。

德勒斯登國家美術館館長漢斯・波瑟（Hans Posse），獲希特勒任命為林茲總統美術館專員，負責採購藝術品。擁有莫大權力與資金的他，詳列了藝術品收集清單，有效率地取得大量藝術品。像是從奧地利修道院取得羅馬式美術時期、哥德式藝術時期

79

整併的藝術收藏品，以及從納粹占領地取得大量的十七世紀荷蘭繪畫等，還以疏散同盟國義大利的作品之名，在搬遷過程中強行掠奪作品。他們覬覦法國的猶太人收藏家、羅斯柴爾德家族、愛斯特哈澤家族等私藏的藝術品。不過掠奪的作品數量依舊不足，希特勒便命令納粹黨首席思想家與美術評論家阿佛烈・羅森堡（Alfred Rosenberg）設立「羅森堡帝國領袖特別小組」（Einsatzstab Reichsleiter Rosenberg，簡稱ERR），組織性地掠奪藝術品。納粹從捷克、奧地利、波蘭等併吞國強行沒收藝術品，或是向法國等魁儡政權國家廉價收購藝術品。

林茲計畫逐漸實現，漢斯・波瑟為了林茲總統美術館所收集的藝術作品，在一九四五年已達八千件。

此外，由於納粹有許多高階將領都是藝術愛好者，這也間接助長了掠奪藝術作品的行為。像是納粹德國領袖人物赫爾曼・戈林（Hermann Wilhelm Göring）、海因里希・希姆萊（Heinrich Himmler）等人，都是狂熱的藝術品收藏家。經不起藝術品龐大利益誘惑的高官，以及與納粹勾結的畫商，都在占領地大量收購作品，或是沒收重要的私人收藏。因此，納粹所染指的地區，有多達四百萬件以上藝術品遭到掠奪，其他像是因空襲而焚毀的作品，或是在戰後紛亂中遺失的作品，據說還有一百萬件作品下落不明。

安東尼奧・達・柯勒喬〈麗達與天鵝〉
1532 年 油彩 畫布
156.2×195.3 cm 柏林繪畫館館藏

希特勒在 1920 年代看到這幅作品的臨摹畫作時，深受吸引，在畫作前面駐足許久。

第二次世界大戰時期的納粹德國勢力範圍（1942 年）

■＝德國本國與併吞區域（包含波蘭）
■＝占領區域
■＝樹立傀儡政權區域
------＝併吞國

蘇聯
芬蘭
瑞典
挪威
愛沙尼亞
拉脫維亞
立陶宛
英國
愛爾蘭
北海
波羅的海
大西洋
荷蘭
比利時
德國
捷克
波蘭
瑞士
法國
奧地利
斯洛伐克
羅馬尼亞
黑海
西班牙
葡萄牙
保加利亞
希臘
義大利
匈牙利
南斯拉夫
土耳其
地中海

**老彼得・布勒哲爾（Pieter Brueghel）
〈翻曬乾草堆〉**

1565 年 油彩 畫板
114×158 ㎝
布拉格城堡洛克維茲宮收藏

納粹從布拉格的洛克維茲公爵掠奪的畫作，農
村風景是希特勒喜愛的風景之一。畫作後來回
歸原持有者。

維梅爾〈繪畫藝術〉

1666 — 1668 年 油彩 畫布
120×100 ㎝
維也納藝術史博物館收藏

原本為奧地利切爾寧伯爵家的收藏，希特勒以脅迫性的方
式收購。1945年美軍於奧地利阿爾陶塞鹽礦坑內發現此畫，
畫作完好如初。維梅爾現存的作品僅35件，其中有 8 件在
二戰結束時遭掠奪，流通到德國。

透過「大德國藝術展」可見希特勒精挑細選的藝術品

希特勒與戈林參觀 1937 年於慕尼黑首度舉辦的「大德國藝術展」，要評判畫作是否為頹廢，並不是簡單的事情，因此有些畫家的作品同時在大德國藝術展與頹廢藝術展上展出。此藝術展的主題為「勞動」、「家族」、「戰爭」、「理想中的肉體之美」。

伊沃·薩利格（Ivo Saliger）
〈休息的戴安娜〉

1940 年 油彩 畫布
200×190 ㎝ 德國歷史博物館收藏

「大德國藝術展」也有展出女性的裸體畫與雕刻，原本是要讚頌日耳曼民族的健康肉體之美，但女性裸體通常是神話的表現主題，如此過於寫實的裸體畫，反而像是色情作品。

阿道夫·威塞爾（Adolf Wissel）
〈卡倫貝格的農民家族〉

1939 年 油彩 畫布
150×200 ㎝

納粹的基本理念為「血與大地」，也就是追求純正的日耳曼民族血統，以及從德國大自然中孕育而成的文化。因此，大家庭與農村風景是受到納粹喜愛的題材。

盟軍救回的大量名作

埋藏於阿爾陶塞鹽礦坑中的一萬件作品

然而，納粹德國的形勢越來越不利，在一九四四年年初，盟軍對納粹德國展開更劇烈的空襲，納粹決定撤離存放在慕尼黑總統官邸地下壕溝的重要藝術品，並開始展開遷移作業。

在同個時期，盟軍成立全新的特別部隊，名為「古蹟、藝術品、文獻」部隊（MFAA部隊，通稱為大尋寶家）。他們的任務是擬定最佳作戰計畫，將教堂、博物館、美術館等歷史建築，因戰爭而受損的程度減到最小，並儘快奪回被納粹德國掠奪的藝術品。此外，由於德國破壞〈德蘇互不侵犯條約〉的約定，於一九四一年對蘇聯發動奇襲，造成蘇聯多達兩千萬人以上死亡，也導致蘇聯對德國產生報復之心。列寧格勒遭到德軍嚴重破壞，許多珍貴的俄羅斯藝術品毀損或消失。蘇聯最高領導人史達林怒不可遏，組成搶救藝術品部隊，進軍大肆掠奪各國藝術品的德國。

艾森豪總統

找出藏匿藝術品的地點，在蘇聯軍到達前運出藝術品！

盟　軍　MFAA部隊

　　喬治・萊斯利・斯托特（George Leslie Stout）是美國藝術保護專家，他負責研發保管與修復藝術品的新技術。在開戰初期，斯托特便向英美相關機構提出建議，必須儘早設立類似MFAA的搶救藝術品部隊。終於到了1944年，美國艾森豪總統命令17人的小隊展開搶救行動，搶救的第一目標為〈根特祭壇畫〉。小隊為了找出德軍藏匿藝術品的地點，單獨展開祕密行動。由於戰場的物資不足，加上搬運藝術品的過程中有諸多天不從人願，但仍在1953年以前持續奮戰，將眾多作品物歸原主。

阿道夫・希特勒

在被盟軍奪回前要燒毀藝術品！

德　軍

　　德軍透過林茲計畫從各國收藏家與畫商沒收大量藝術品，並將作品藏在巴伐利亞的新天鵝城堡。特別重要的藝術品則藏匿於奧地利的阿爾陶塞鹽礦坑中，還將德國國內美術館的作品搬運到德國中部的默克斯鹽礦坑內。納粹的藝術品藏匿地點多達一千五百五十處。

約瑟夫・史達林

要比盟軍更快抵達以奪走藝術品！

蘇聯軍　搶奪藝術品部隊

　　德軍入侵蘇聯，葉卡捷琳娜宮的作品遭到掠奪，宛如一座廢墟。一向蔑視斯拉夫民族的希特勒，屢次破壞俄羅斯藝術，造成蘇聯龐大的損失。為了報復德國與獲得賠償，蘇聯決定從第二次世界大戰時的占領國徵收財產，並列出奪回藝術品的名單。蘇聯軍將奪回的藝術品存放在莫斯科，計畫建造大型美術館。

　　美國、英國、蘇聯領袖三國於1945年2月舉行雅爾達會議，透過會議制定戰後的世界新秩序和列強利益分配方針，並向納粹索討一百億美金的賠償，蘇聯名正言順地化身為藝術品掠奪軍。

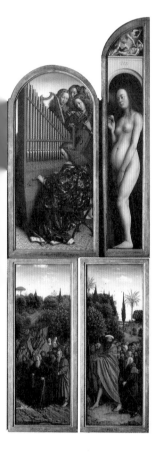

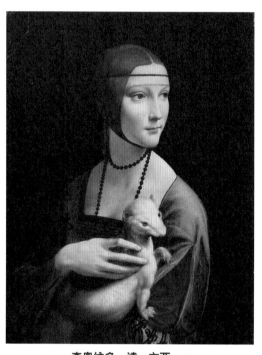

李奧納多・達・文西
〈抱銀貂的女子〉

1490 年 油彩 蛋彩 畫板
54.8×40.3 cm
克拉科夫國家博物館館藏

原本為波蘭的札托里斯基家族所收藏的畫
作，二戰期間畫作遭納粹掠奪，一度下落
不明，之後盟軍在納粹德國波蘭總督漢斯・
法郎克（Hans Frank）自家中找到畫作，
並將畫作歸還給波蘭。

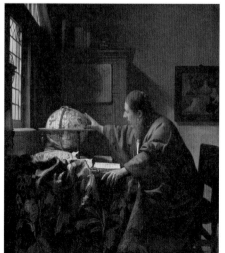

維梅爾〈天文學家〉

1668 年 油彩 畫布
51×45 cm 羅浮宮館藏

納粹從羅斯柴爾德家族掠奪的四千件作品中，其
中的一幅畫作。MFAA 部隊在新天鵝城堡救出此
畫，畫作背面刻有卐字標誌，訴說著納粹曾經持
有的歷史。

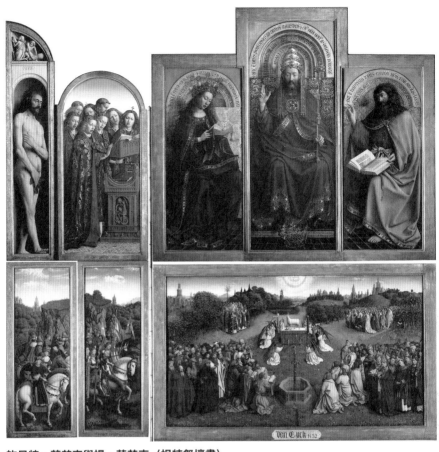

許貝特·范艾克與揚·范艾克〈根特祭壇畫〉

1432 年 油彩 畫板
350×461 ㎝ 根特聖巴夫主教座堂

1940 年 5 月，畫作在撤離期間被遷移到法國維琪政
權所管轄的波城，後來遭到納粹掠奪。希特勒將這
幅畫視為最重要的展示品，命人將畫作藏匿在阿爾
陶塞鹽礦坑內的「寶物室」，那裡有嚴密的保存機
制。當畫作被盟軍發現時，畫板被拆成好幾片，分
別藏匿在多個地點。

米開朗基羅〈布魯日聖母子像〉

1501 — 1504 年 高度 129 ㎝
布魯日聖母教堂

1944 年夏天，盟軍從納粹德國手中奪回比利時後，德軍在盟
軍進駐前的 9 月撤離，〈布魯日聖母子像〉則被藏在阿爾陶塞
鹽礦坑中。

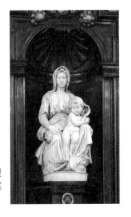

MFAA 部隊所救回的六萬件作品

一九四四年納粹把透過林茲計畫掠奪的藝術品，運到巴伐利亞的新天鵝城堡，並花了一年時間把奧地利的阿爾陶塞鹽礦坑，改造成存放倉庫。挖掘岩鹽的坑道和礦坑內部均位於地底深處，受高濃度鹽分的影響，全年保持一定的溫度與溼度，是最適合存放藝術品的環境。一九四五年五月二十一日，德國宣布投降後，MFAA 部隊抵達阿爾陶塞。

當同盟國開始進攻奧地利的時候，希特勒頒布尼祿法令，下令在撤退時摧毀納粹德國的基礎設施，以防止盟軍占領後使用這些設施。此外，希特勒還下令要在聯合國接收這些藝術品前，得先炸毀坑道，但MFAA 部隊

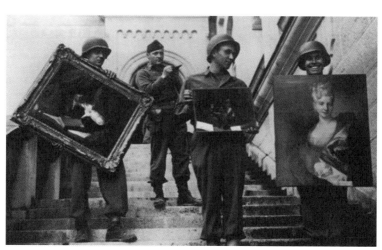

同盟軍士兵從新天鵝堡運出藝術品，大約有兩萬件作品存放在此。

獲得坑道內幾位表明倒戈的德國士兵協助，成功阻止爆破行動。

消除納粹的威脅後，MFAA部隊接下來要與蘇聯戰鬥。他們必須在蘇聯占領阿爾陶塞鹽礦前運出藝術品，經過不分晝夜的作業，MFAA部隊在七月中旬將六千五百七十七件畫作、兩千三百件線稿畫與水彩畫、九百五十四件版畫、一百三十七件雕像、一百二十九件武器與盔甲、四百八十四件裝有文獻的箱子、七十八件家具、一百二十二件緙織壁毯，以及其他數量眾多的書籍與無從分類的作品，成功運往慕尼黑。MFAA部隊在各地找到的藝術品，估計達到六萬件。

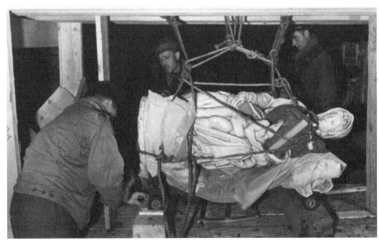

同盟軍搶救〈布魯日聖母子像〉的景象，避免受損，他們先用布包覆雕像，再由當地的坑夫協助搬運。

07 藏在腓特烈斯海因高射炮臺的藝術品下落

一九四五年五月，由蘇聯軍接管的柏林腓特烈斯海因高射炮臺，兩度發生火災，導致原本撤離至此地超過一千六百件的藝術品，全部化成灰燼。像是卡拉瓦喬（Michelangelo Merisi da Caravaggio）、安東尼・范戴克（Anthony van Dyck）等巨匠的名作，也因火災遭焚毀，其中還包括彼得・保羅・魯本斯（Peter Paul Rubens）的七件作品，損失慘重。

凱撒・腓特烈博物館（現今的博德博物館）曾設有特別展間，用來展出魯本斯的大作；但在一九四五年四月，館內的所有作品遭遷移至高射炮臺。柏林戰役中，蘇聯軍隊擊敗德軍後，逐步占領柏林，並在美術館的地下室、銀行金庫、高射炮臺等地沒收大量的藝術品。

由美術史家、美術館相關人士、畫家等組成的藝術品掠奪部隊，是蘇聯掠奪藝術品的主要核心。

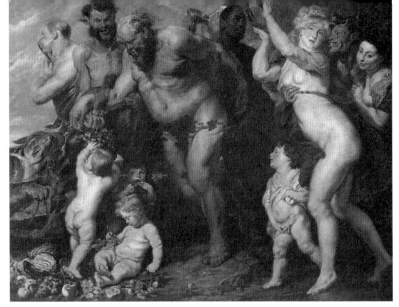

彼得‧保羅‧魯本斯〈酒神節〉

一六三五年 油彩 畫布 212×266 cm

撤離期間，原本存放於高射炮臺中的消失作品。畫面中央身軀肥胖的壯漢，是希臘神話的的山神西勒努斯，此畫又名〈西勒努斯的隊伍〉。畫面中體態豐腴的男女老少，呈現各式各樣的表情與姿勢，是魯本斯巔峰時期的傑作。其他還有魯本斯的〈拉撒路的復活〉，也因火災而燒毀。

半毀狀態的腓特烈斯海因高射炮臺。

博德博物館的「消失的博物館展」主視覺海報。以「消失與歸還的作品」為標題，聚焦於 1945 年腓特烈斯海因高射炮臺發生火災時，遭燒毀的柏林美術館館藏。展覽透過黑白照片展示消失的作品，介紹因火災而毀損的雕像修復過程。

高射炮臺是希特勒下令建造的防空據點，能當作收容數萬人市民規模的防空碉堡型避難設施。納粹在柏林室內建造了三座高射炮臺，並分別在高射炮臺內設置藝術品保管倉庫。由於在二戰結束前，盟軍的空襲並未停歇，腓特烈斯海因高射炮臺雖然早已是半毀狀態，但撤離至此的一千六百件以上的藝術品無受損。然而，隨著蘇聯軍的入侵，加上東歐來的奴工及飢餓的德國平民到處搶奪糧食等物資，使柏林的治安嚴重惡化，甚至有人入侵高射炮臺，試圖搶走一樓的儲備糧食。五月六日，腓特烈斯海因高射炮臺發生第一次火災，當時火勢雖然僅擴及於一樓，卻因此燒毀一樓的糧食與藝術品，所幸並未波及二、三樓的藝術品。五月七日至十五日，發生第二次火災，導致所有作品化成灰燼。MFAA部隊在日後調查發生火災的原因，據說是高度崇拜納粹的餘黨縱火，但真實原因不明。

博德博物館於二〇一五年舉辦「消失的博物館展：柏林雕像、繪畫的戰後七十年」展覽，展出燒毀的作品照片。二〇一六年，有報導指出在俄羅斯的普希金造型藝術博物館，發現了原本存放在腓特烈斯海因高射炮臺的雕像。甚至在拍賣網站上，還能見到有人販售號稱是來自高射炮臺，本來應該已經燒毀的繪畫。但事實上，沒有證據能證實這些作品全部都遭燒毀。看來在戰後的動盪期，藏匿藝術品的行為已經是公開的祕密。

什麼是高射炮臺？

德國的目標是將柏林打造成世界之都，因此將總統官邸、公家機關、軍用工廠等重要設施配置於此。1940年8月25日，英國81架轟炸機於柏林上空進行空襲，大受打擊的希特勒便下令建造高射炮臺作為防空設施。阿爾貝特・史佩爾（Albert Speer）負責監造高射炮臺，他曾擔任第三帝國的都市設計。高射炮臺為五層樓建築，頂樓設有高射炮，四樓與五樓為士兵宿舍、指揮本部、精密機器的製造室等，三樓為空軍醫院、二樓作為存放藝術品的倉庫。德軍在柏林室內建造了三座高射炮臺，並透過地下道連接這些指揮塔。

即使高射炮臺的部分建築受損，由於本體為耐炸結構，所以能讓市民在此抵禦空襲，並成功從空襲中保護撤離藝術品的完好。

（上）蒂爾加滕高射炮臺的屋頂，大戰末期由於兵力短缺，納粹會指派少年士兵或女性來操控高射炮。

（下）建於維也納的奧花園高射炮臺，維也納有三座炮臺與司令塔，留存至今。

© von-oben e.U.

戰後過了五十年才突然發現？蘇聯的隱匿繪畫

一九九五年三月，俄羅斯艾米塔吉博物館舉辦「隱匿名畫展」，二戰後過了五十年，原本藏在博物館祕密倉庫的畫作，毫無遺漏地攤在世人眼前。展出作品包括保羅·高更（Paul Gauguin）、文森·梵谷（Vincent van Gogh）、竇加、保羅·塞尚（Paul Cézanne）、皮耶─奧古斯特·雷諾瓦（Pierre-Auguste Renoir）、馬奈等畫家的畫作，以及德國實業家奧托·克萊布斯（Otto Krebs）所收藏的近代繪畫，總計有七十四件作品。

蘇聯軍隊於二戰期間占領地區所掠奪的藝術品，大約超過兩百五十萬件，跟納粹所掠奪的四百萬件藝術品相比，占了一半以上，簡直只能用「以牙還牙，以眼還眼」來形容。在一九五〇年代，蘇聯為了向共產主義同盟國東德政府示好，曾歸還維梅爾〈窗邊讀信的少女〉、拉斐爾〈西斯廷聖母〉等一百五十萬件藝術品；但透過「隱匿名畫展」的展出，讓世人想起俄羅斯仍藏匿著一百萬件的掠奪藝術品。

原本從蒂爾加滕高射炮臺消失，後來由考古學者海因里希·施里曼（Heinrich Julius Schliemann）發現的藝術品〈特洛伊的黃金〉，也輾轉由俄羅斯的普希金造型藝術博物館收藏。看來從納粹掠奪所開啟的藝術品爭奪戰，似乎永遠不會落幕。

在艾米塔吉博物館發現的掠奪藝術品

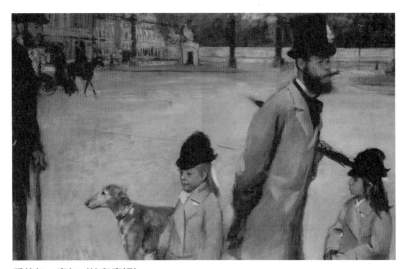

愛德加‧竇加〈協和廣場〉
1875 年 油彩 畫布 78.4×117.5 cm 艾米塔吉博物館館藏

蘇聯從普魯士實業家奧托‧格斯滕伯格（Otto Gerstenberg）的收藏中掠奪的作品，其孫子沙爾夫繼承遺產後，沙爾夫‧格斯滕伯格博物館要求俄國歸還畫作。

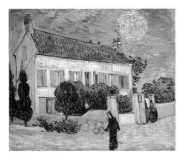

**文森‧梵谷
〈夜晚的白色房子〉**

1890 年 油彩 畫布 59.0×72.5 cm
艾米塔吉博物館館藏

奧托‧克萊布斯的收藏之一，曾被蘇聯當作戰利品公開展示。

**保羅‧高更
〈兩姊妹〉**

1892 年 油彩 畫布 90.5×67.5 cm
艾米塔吉博物館館藏

高更停留於大溪地時所畫的作品，直到1995 年為止，藝術界並不知道這幅畫的存在。

08

當今美術館依舊傷透腦筋
納粹旗下畫商所藏匿的繪畫

一九三八年，納粹德國狂吹肅清頹廢藝術之風，頹廢藝術沒收委員會宣告已完成淨化德國國內美術館藝術品的工作。納粹從國內美術館沒收「頹廢藝術品」後，將藝術品運到柏林的倉庫，其數量高達一萬六千件。最令人傷腦筋的地方是，如何處置這些頹廢藝術品？對於希特勒而言，這些頹廢藝術品毫無價值；但他的親信戈林與戈培爾深知頹廢藝術品的市場價值，便打算變賣藝術品，以換取外幣。他們先將沒收的作品分為三大類。

1．無市場價值，應當銷毀的作品。

2．總之，可先放在倉庫保存的作品。

3．可以賣到國外賺取外幣，作為戰爭資金的作品。

1950 年代的德國藝術史學家希爾德布蘭·格里特（Hildebrand Gurlitt），他在過去是大力贊助近代藝術家的人物之一。

96

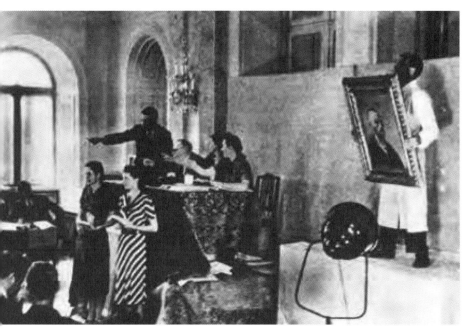

1939 年 6 月 30 日，納粹於瑞士琉森的國家皇家飯店舉行拍賣會，從 5 月底到 6 月底總計拍賣 126 件作品，這些作品曾在蘇黎世與琉森展出，廣為宣傳。照片中的拍賣作品為梵谷的〈自畫像〉，其他的拍賣作品還有畢卡索的〈The Soler Family〉、〈丑角及其伴侶〉、〈一個女人的半身像〉、〈喝苦艾酒的人〉、夏卡爾的〈rebbe〉、法蘭茲‧馬克〈動物的命運〉等 8 件作品，另外包括保羅‧克利的〈別墅 R〉、〈修道院的庭院〉、奧斯卡‧柯克西卡的 9 件作品、埃米爾‧諾爾德的 7 件作品、奧托‧迪克斯的 4 件作品、瑪麗‧羅蘭珊（Marie Laurencin）的一件作品、亞美迪歐‧莫迪利亞尼（Amedeo Modigliani）的一件作品、保羅‧高更的一件作品等。

納粹製作了詳細的掠奪藝術品清單，1942 年，由宣傳部負責製作「頹廢藝術品清單」，照片為納粹從德國各美術館所沒收的藝術品列表，上面記錄了旗下畫商變賣作品的金額，以及廢棄、交換、存放於倉庫等藝術品的變遷；這是尋找散失作品下落的重要資料。

納粹德國官員將分成三大類的作品，委託四位畫商負責交易，他們名叫布赫茲、穆勒、貝默、希德布蘭·葛利特（Hildebrand Gurlitt），是長年經手現代藝術作品的畫商。四人奉命變賣畫作以賺取外幣，只要有人願意支付外幣購買，他們就會從倉庫取出畫作，低價變賣。如果有人擁有希特勒喜愛的作品，也可用以物易物的方式交換。

畫商將作品運到柏林郊外的下申豪森城堡，以方便和外國人交易，但變賣過程並不順利。這些被貼上頹廢標籤的作品，並無法當成名作來變賣，而且不會有收藏家樂意收購納粹透過非法手段掠奪的藝術品。於是官員建議舉辦公開拍賣會，並定於一九三九年在瑞士的琉森舉行（參考第97頁）。雖然外界擔心納粹德國意圖透過拍賣會取得資金，用來擴充軍備，但為了避免作品因此消失或想取得

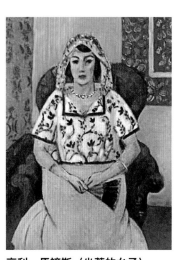

亨利・馬諦斯〈坐著的女子〉

1912 年 油彩 畫布
55.4×46.5 ㎝

原持有人為法國畫商保羅・羅森柏格（Paul Rosenberg），卻遭希特勒親信戈林奪走，並輾轉來到德國畫商葛利特之手，最後被挪威高官買走。作品2012 年於法國巴黎展出時，羅森柏格家族聲稱擁有畫作所有權，挪威藝術中心因此歸還畫作。

名作，拍賣會依舊吸引許多來自各國美術館的人員及收藏家前來。然而，透過拍賣會所變賣的作品，僅占全部作品的三分之二，納粹雖然繼續變賣存放在下申豪森城堡的其他作品，但有許多作品在戰後下落不明。留存在柏林倉庫的龐大掠奪作品，只能用命運坎坷來形容。在一九三九年三月，作為宣傳「頹廢藝術」活動的一環，納粹竟燒毀了這些作品。

克洛德·莫內
〈滑鐵盧橋〉

1903 年 油彩 畫布
65×101.5 ㎝

葛利特之子柯尼利亞斯遺贈給瑞士伯恩美術館，並公開展出的其中一幅作品。

恩斯特·路德維希·基爾希納
〈兩裸女〉

1907 年 粉彩 紙
34.6×42.8 ㎝

在納粹開始進行藝術品的鎮壓行為時，葛利特以美術館館長的身分，贊助基爾希納從事前衛美術創作。

發現畫商葛利特藏匿的繪畫

二〇一三年發生一件震驚全世界的事件，德國警方在德國慕尼黑的某公寓，發現納粹德國掠奪的一千兩百八十件藝術品，屋主名叫柯尼利亞斯‧葛利特（Cornelius Gurlitt），德國警方立刻扣押這些藝術品。戰後過了七十幾年，警方為何會在看似毫無異樣的公寓一角，發現大量的藝術品呢？

要解開謎題，就得提到柯尼利亞斯‧葛利特。如同前述，希德布蘭‧葛利特為納粹德國的旗下畫商，奉命變賣德國國內的近代藝術品。在荷蘭與法國等國家，有許多畫商為了實行林茲計畫，大量收購藝術品。當時的納粹旗下畫商，將許多掠奪的作品賣到黑市，獲取龐大的利益，葛利特也是其中一人。

警方在柯尼利亞斯‧葛利特的公寓所找到的龐大藝術品，大多都是納粹的掠奪藝術品。在希德布蘭‧葛利特過世後，留下這些藏匿繪畫，兒子柯尼利亞斯‧葛利特繼承了希德布蘭‧葛利特的遺產。

在偶然中找回的世紀大發現

警方是在偶然之下逮捕柯尼利亞斯‧葛利特，二〇一〇年九月二十二日，有一班火車跨

伯恩美術館是瑞士最古老的美術館，館內展出中世至近代時期的繪畫、雕像等，約有３千件作品。除了近代繪畫，像是古斯塔夫・庫爾貝、保羅・塞尚亨利・馬諦斯、畢卡索・馬克・夏卡爾・保羅・克利・瓦西里・康丁斯基等畫家的館藏作品也相當豐富。

©Jean Housen

越國境，從瑞士蘇黎世開往德國慕尼黑。德國的海關人員，對於柯尼利亞斯的行李進行例行性檢查，在檢查的過程中，由於柯尼利亞斯的形跡可疑，引起海關人員的懷疑，決定把他帶到廁所進行搜身。經檢查發現，柯尼利亞斯身上攜帶約九千歐元的巨額現金，略低於當時旅客入境德國時隨身攜帶的現金上限一萬歐元。恰巧在當時，德國海關對於旅客經由陸路從瑞士國境攜帶現鈔進入德國時，進行嚴加檢查與取締，以防止有人逃漏稅。德國當局直覺性認為柯尼利亞斯有所隱瞞，之後還對他進行為期一年半的偵查。二〇一二年二月二十八日，德國警方以葛利特涉及逃漏稅的嫌疑，進入葛利特位於慕尼黑的家中搜索，結果發現大約一千二百八十件的大量藝術品。

警方逮捕柯尼利亞斯後展開調查，發現驚人的事實。大量的藝術品塞滿柯尼利亞斯的慕尼黑公寓，長達數十年的時間，他家中幾乎沒有任何活動的空間，柯尼利亞斯竟在此度過孤獨的生活。柯尼利亞斯沒有登記戶籍，也沒有投保社會保險。他沒有開立任何銀行帳

戶，盡可能避免與外界接觸，定期變賣從父親那裡繼承的藝術品，以換取度日的生活費。

此外，警方還在柯尼利亞斯位於奧地利薩爾斯堡的別墅，發現兩百三十八件藝術品。德國警方持續祕密調查這宗令人驚訝的事件，但卻未對外公開，直到柯尼利亞斯被逮的兩年後，二○一三年十一月四日，德國的新聞週刊《FOCUS》以「獨家」大篇幅揭露此案。

二○一四年五月，柯尼利亞斯·葛利特過世，享年八十一歲。美術館只能透過訴訟來爭取歸還藝術品，作品的下落堪憂。不過，柯尼利亞斯留有一封遺書，並在遺書寫道，希望能將自己從父親那裡獲得的所有藝術品，捐贈給瑞士的伯恩美術館。由於遺書內容帶有嘲諷德國政府的含義，也惹惱許多相關人士。

由於瑞士政府屬於《華盛頓原則》的同意國，其義務是掌握這些藝術品的來歷，並努力將納粹掠奪的藝術品歸還原主，因此伯恩美術館對於收下柯尼利亞斯所捐贈的納粹掠奪藝術品感到猶豫。但在二○一六年十一月，伯恩美術館決定收下這些捐贈作品，並於隔年十一月起，兩度舉辦作為收藏紀念的展覽Entartete Kunst（頹廢藝術），展出保羅·塞尚、法蘭茲·馬克、埃米爾·諾爾德、保羅·克利、畢卡索、亨利·馬諦斯等畫家的作品，受到世人矚目。

以歸還納粹掠奪藝術品為目標的《華盛頓原則》

希臘政府曾要求大英博物館歸還館藏的帕德嫩神廟雕刻，突顯出過去以非法手段取得文物的嚴重問題。1970年，聯合國教科文組織制定了《關於禁止和防止非法進出口文化財產和非法轉讓其所有權的方法的公約》，但多數國家並沒有積極作為。然而，隨著世界上最大的失竊藝術品（包含戰爭掠奪藝術品）數據庫Art Loss Register的建置，人們更容易確認藝術品是否為贓物；如果出借展出的作品，被查出是贓物時，作品就會遭到扣押。因此，美術館或拍賣商得事先確認經手的藝術品是否為透過合法管道取得，才能公開舉辦展覽或競標，以更嚴格的方式監控贓物。如果在不知情的情況下持有贓物，也得依照世界的共識，物歸原主。

1998年12月，世界44國的政府與相關組織與會，制定了《關於納粹沒收藝術品的華盛頓原則》，會中協議納粹從猶太人所沒收或掠奪的藝術品，應該歸還給原主人或遺屬。由於《華盛頓原則》為不具強制力的國際宣言，會議的同意國開始制定法律規範，例如在英國，無論有心或無意，只要有人將違法取得的藝術品或文物帶進英國，就會依照國家贓物法之特別法裁罰。

但另一方面也顯現矛盾之處，部分個人收藏家或美術館並不會將作品出借給立法扣押贓物的國家做展出；英國、法國、美國、日本也頒布禁止扣押租借藝術品的法律。有關於歸還藝術品的請求，只要是國寶級的藝術品或文物，往往演變到由國際法庭仲裁，只要認定為是「合法交易」取得的作品，通常就會被判定無須歸還。在這樣的情勢下，納粹的旗下畫商希德布蘭・葛利特的藝術收藏被攤在陽光下，因而引起全球矚目。受贈的瑞士雖為《華盛頓原則》的同意國，但對於處理納粹掠奪藝術品的態度相當消極。在二戰期間，有許多猶太人為了取得逃亡資金，不得不變賣藝術收藏，這些藝術品便流入許多瑞士收藏家手中，因此往往被認定是合法交易。依照希德布蘭・葛利特的遺囑獲贈藝術品的伯恩美術館，也將致力於調查這些收藏品的來歷，並將作品歸還原主。

「非法交易」的定義為何？這也是未來持續受到國際質疑與關注的焦點之一。

09 「文明的十字路口」的悲劇

保護持續遭受破壞的巴米揚佛教遺跡等文化財產

二○○一年三月九日至十一日，統治阿富汗的塔利班組織政權，將巴米揚東西邊的兩座石佛炸成粉碎。一九九六年，自從穆罕默德・歐瑪（Muhammad Umar）所率領的塔利班組織占領阿富汗首都喀布爾後，他們遵守禁止崇拜偶像的伊斯蘭教教義，大肆破壞阿富汗的佛教遺跡與文物，並帶走許多文化遺產，將文物變賣到黑市。阿富汗在過去為繁榮的「文明的十字路口」，留存許多文化遺產，但這些文物將因戰亂而外流，日本畫家平山郁夫（當時為東京藝術大學校長）對此感到憂心，並提出建言，表示得將這些外流的文物列為「文化財難民」，進行保護、修復、歸還等活動，此舉受到聯合國教科文組織的認可。透過該活動，包含捐贈的文物，總計救回一百零二件文物，光是巴米揚石窟壁畫的碎片就有四十二片，在平山郁夫過世後的二○一○年，學者將碎片歸還給阿富汗。

東京藝術大學研發出能製作文物複製品的特殊技術，透過複製計畫喚醒世人對於消失文物的記憶。〈法隆寺金堂壁畫〉就是展現東京藝術大學卓越技術的例子，吸引眾人的目

104

遭到破壞前的巴米揚東大佛，照片為東京藝術大進行大佛頭上的穹頂壁畫復原工作。

光。透過藝術大學長年來累積的經驗與傳統技法，將製作複製品的技術，化為可能。

二○一六年，東京藝術大學歐亞大陸文化交流中心，開始挑戰遭到破壞的〈巴米揚東大佛穹頂壁畫〉復原工作，他們利用現存的四十二片巴米揚石窟壁畫碎片與周遭區域的「文化財難民」，試圖拼湊壁畫並加以重現。已故平山郁夫先生常說：「守護文物，就是守護生活在當地的居民，以及守護他們的心。」為了實現平山先生的遺願，東京藝術大學致力於複製品的製作。

〈巴米揚東大佛穹頂壁畫〉復原工作
複製品文物「飛天太陽神」

●祆教的太陽神

壁畫中央的應為祆教的太陽神密特拉，密特拉是牧場主人、腐敗的戰神、審判之神，也是富有與榮耀之神，身受薩珊王朝人民信仰。有別於融合了印度與希臘樣式的希臘化佛教藝術（Gandhara art），是相當獨特的壁畫。

●白鳥與風神

在太陽神上方繪有名為 Hamsa 的四隻神鳥，飛向太陽神。兩側可見風神身穿披肩，呈現搖曳的姿態。

照片提供：東京藝術大學

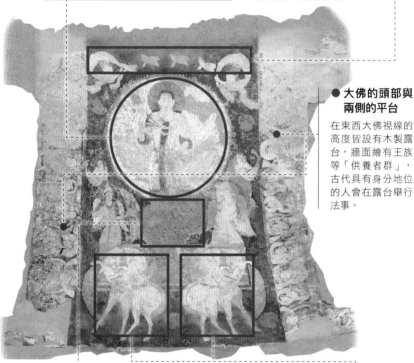

● 大佛的頭部與兩側的平台

在東西大佛視線的高度皆設有木製露台，牆面繪有王族等「供養者群」，古代具有身分地位的人會在露台舉行法事。

●大面積剝落區域有車夫圖案

從京都大學於七〇年代所拍攝的照片中，可見壁畫中央剝落的部分，推測為操控密特拉乘坐戰車的車夫。車夫看起來有一對翅膀，但無法辨識細節，也難以進行復原。在車夫的兩側可見兩位戴著帽子的女神，她們是密特拉的隨從。

●帶有翅膀的四匹白馬

拉引戰車的是帶有翅膀的四匹白馬，白馬展現前腳縱身向前的姿勢。

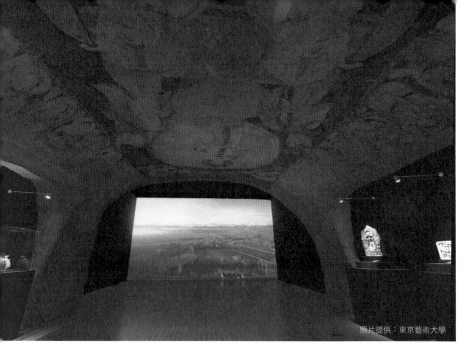

由東京藝術大學舉辦的阿富汗特別企劃展「夙願 巴米揚東大佛穹頂壁畫～與外流文物～」，團隊在大佛視線高度的前方空間設置螢幕，放映巴米揚的當地風景，並重現頂端的穹頂畫。參觀民眾欣賞著消失大佛曾眺望的巴米揚風景，感觸良多。

運用最新技術，分析數千張照片檔案，重新拼湊出穹頂畫的圖案，但要重現實體大小，還是得依靠東京藝術大學的臨摹技術。線條與顏色的修補作業也是不可或缺的步驟，團隊持續進行細膩的手工作業。照片為專家正使用畫筆，在印出的圖案上進行顏色的修補。

東京藝術大學團隊先製作分割成數片的穹頂畫，再加以拼湊完成。還用儀器計算佛像遭破壞後，用來擺放大佛的佛龕尺寸。團隊借用德國阿亨工業大學的 3D 數據檔案加以建模，復原穹頂的形狀。

從早期的研究文獻找出相關照片，加以臨摹

東京藝術大學的復原計畫，有幾個尚待克服的難關。首先，製作團隊中沒有任何人親眼看過壁畫，也缺少原寸大小的原圖資料。由於京都大學曾在一九七〇年代前往巴米揚進行研究調查作業，便藉著京都大學調查隊提供的超過一萬五千張的正片，將正片掃描後再把檔案如同拼圖般拼湊完成。最後使用特殊和紙輸出成一張圖像，但以正片為基礎的影像檔案解析度不足，無法放大成原寸的壁畫圖案。

接下來就是東京藝術大學展現真本領的時候，專家運用長年累積的技術，以手持畫筆的方式描繪線條、上色，才讓圖案更為鮮明，並逐步放大印刷。反覆進行相同的作業後提高解析度，終於將複製的圖案擴大成實體大小。要還原壁畫圖案的細節也是困難重重，因為壁畫有許多剝落的區域，導致圖案不夠鮮明，於是團隊參考了探險家約翰‧卡爾的臨摹（一九三五年），成功拼湊出乘坐在雙輪戰車上翱翔於天空的太陽神，以及太陽神的隨從風神與四隻神鳥圖案。為了進行上色作業，團隊調查了由東京藝術大學所保管的巴米揚及周遭地區外流文物的土壤顏色及成分，調配出近似當時所使用的顏料。

破壞大佛的暗示

2001年3月，巴米揚大佛遭塔利班組織破壞；同年的9月11日，蓋達組織在美國犯下多處恐怖襲擊事件，震驚全世界。在短短的半年內，在阿富汗與美國發生兩起恐攻事件，但無論是哪起，恐怖組織在犯下恐怖攻擊前，都需要策劃時間與安排前置作業。換言之，針對人類文明所進行的兩大恐怖攻擊行為，都是由懷有相同意圖的組織所犯下。

根據近年的調查，當時的阿富汗由塔利班組織所統治，但實際啟動炸彈爆炸按鈕的為蓋達恐怖組織，也就是蓋達組織的首領奧薩瑪・賓・拉登（Osama bin Laden）。

根據推測，蓋達組織破壞了人類歷史遺產「雙佛塔」，同時也打算消滅作為現代文明象徵的紐約世界貿易中心「雙塔」大樓。蓋達組織會破壞「雙塔」也許只是偶然，但「消滅大佛」的行為卻讓人驚訝。如果能從大佛遭破壞的事件，解讀成恐怖份子的暗示，也許美國911恐怖攻擊事件就會有不同的結果。

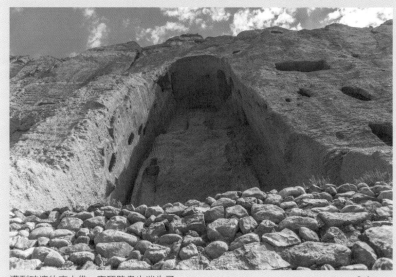

遭到破壞的東大佛，穹頂壁畫也消失了。

©picassos

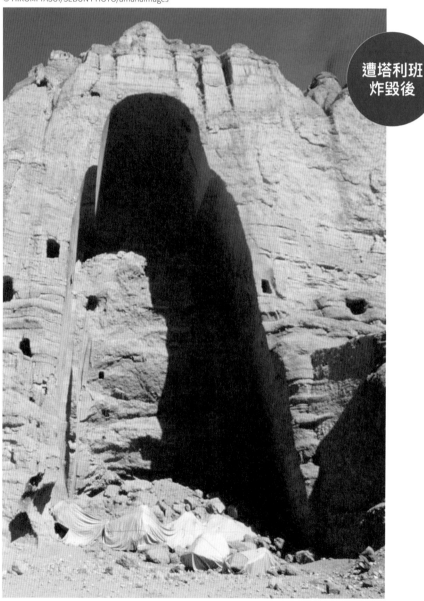

遭塔利班
炸毀後

2011 年 3 月 9 日至 11 日，巴米揚西大佛洞窟遭到炸毀，成為一個空洞，狀態可説是滿目
瘡痍。爆炸飛散的部分殘骸被蓋在塑膠帆布下方，可回收的碎片則送往德國阿亨工業大學
保存。根據德國研究團隊指出，有專家認為可以透過碎片來重建全長 38 公尺的東大佛。

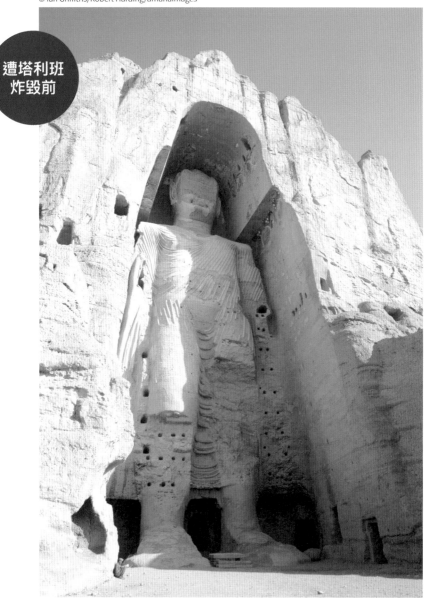

遭塔利班
炸毀前

拍攝時間為 1977 年 12 月 30 日，透過照片可見 55 公尺西大佛的巨大全貌。西大佛的臉部在十一世紀後遭到破壞，雙腳則在十七世紀後遭到破壞。根據古朝鮮新羅僧侶慧超的記載，在西元 726 年時，伊斯蘭軍的營區駐紮於離巴米揚不遠處，暗示著伊斯蘭文化即將入侵巴米揚。

巴米揚遺跡與反覆遭受破壞

佛陀入滅後的五百年間，世人再也沒有製作沒有任何佛像，這是為了遵守佛陀遺言「無須祭拜我」的關係。但現今的巴米揚周遭地區，在紀元前後時期有許多佛教徒，二世紀左右，巴米揚盛行製作石窟寺院、佛像、佛教壁畫等佛教相關設施。

犍陀羅國是最早出現佛像的地區，由於地理位置靠近巴米揚，便深受巴米揚的影響。

此處為何會形成如此大規模的佛教遺跡呢？首先要提到西元一至三世紀時，統治犍陀羅國的貴霜帝國國王迦膩色伽一世。在遊牧民族且是異教徒，即貴霜帝國的侵略下，居住於巴米揚與犍陀羅國的佛教徒深受迫害，為了從災禍中獲得心靈上的寄託，他們更加篤信佛教，想要見到佛陀姿態的欲望更為強烈。在貴霜帝國統治的時代，仔細觀察世界地圖會發現，其鄰國為中國漢朝與羅馬帝國，當時各國的通商貿易活絡，形成所謂的絲路。

巴米揚成為重要的綠洲城市，當地人也有更多

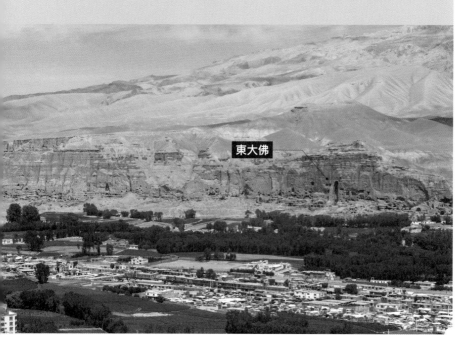

東大佛

機會目睹西方希臘、羅馬樣式的雕像，那「想要見到佛陀姿態」的欲望，與希臘化文明融合，因此開始在巴米揚建造巨大的石佛。

根據放射性碳定年法來測定大佛的建造年代，推斷東大佛的建造時期為五世紀中期至六世紀末，西大佛為六世紀末至七世紀中期。建造大佛後，還不到百年的時間，伊斯蘭勢力逐漸統治巴米揚。根據推論，西元八七一年至隔年，波斯的薩法爾王朝入侵巴米揚時，是大佛最早遭到破壞的時間。

由於伊斯蘭教禁止崇拜偶像，在十一世紀伊斯蘭的加茲尼王朝占領巴米揚後，便對石窟寺院進行掠奪與破壞，兩大佛的臉部應該是在那時被削下的。一二一九年，蒙古大軍襲捲中亞並入侵巴米揚，佛教建築再次遭到破壞。之後，統治印度次大陸的蒙兀兒帝國國王奧朗則布，以及一七三〇年代伊朗的阿夫沙爾王朝國王納迪爾沙，也曾下令破壞西大佛的雙腳。巴米揚遺跡的歷史，就是受伊斯蘭勢力入侵並屢次遭受破壞的歷史。直到現代之前，人們幾乎已經淡忘遺跡的存在。

三藏法師玄奘於西元 630 年造訪巴米揚時，曾寫道：「梵衍那國，在雪山之中，氣候嚴寒，人們依山谷地勢維生，對於佛教的信仰之心，比周遭地區更為深厚。上至三寶，下至百神，皆受崇信。西大佛金色光彩鮮豔奪目，珍寶裝綴輝煌燦爛。東大佛為黃銅製作，像身各部分別鑄造，組裝而成。伽藍數十處，數千名僧侶於此，傳誦上座部佛教（小乘佛教）。」從照片可見西大佛與東大佛。

西大佛

10 因空襲而焚毀！曾經存在於日本的另一幅梵谷〈向日葵〉

文森‧梵谷是一位只要決定作畫題材後，就會不顧一切全心全意作畫的藝術家，他的代表作之一〈向日葵〉就是一大例子。梵谷在一八八八年八月起前往法國南部的阿爾勒旅居六個月期間，畫了七幅插在花瓶中的向日葵靜物油畫，其中一幅是在泡沫經濟時期的一九八七年，由安田火災海上保險（現今損害保險日本興亞）以約五十億日幣的金額標下畫作，引發外界關注。然而在戰前的日本，其實存在另一幅〈向日葵〉畫作，是為了讓日本人有機會欣賞真正的西洋藝術品而購入，但後來因空襲而燒毀的〈向日葵〉，在日本統稱為「蘆屋的〈向日葵〉」。

關西的實業家山本顧彌太，在作家武者小路實篤的推薦下，購買蘆屋的〈向日葵〉。

一九二〇年，由旅居巴黎的音樂家相馬政之助擔任中間人，協調購入畫作，根據雜誌《白樺》所記載的購買價格為八萬法郎，約等同於當時的日幣二萬元，以現今的貨幣價值來換算，約等同於八千萬至一億六千萬日幣。

114

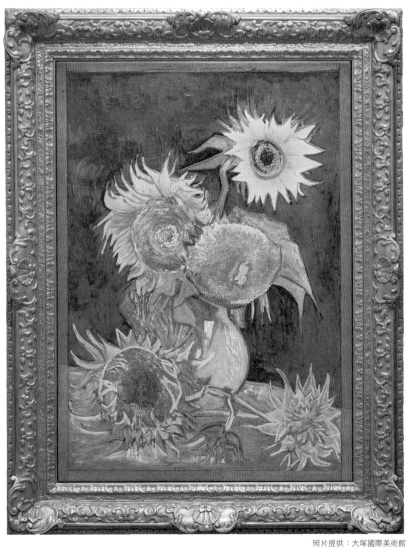

文森・梵谷
〈向日葵〉

1888 年 油彩 畫布
98×69 ㎝ 山本顧彌太舊藏

1945 年 8 月 5 日至 6 日，因蘆屋
遭受空襲而焚毀。

以陶板重現的蘆屋〈向日葵〉

大塚 OHMI 陶業公司擅長以陶板重現藝術作
品，但由於沒有〈向日葵〉原畫，要如何忠
實重現？可説是一大挑戰。

山本顧彌太在戰前購入〈向日葵〉的契機為何？

山本顧彌太在大阪創立棉織品公司，白手起家累積財富，是關西屈指可數的實業家。

山本之所以極力購買西洋藝術品，其實與名為白樺派的文學運動有關。

白樺派是以武者小路實篤、志賀直哉等，就讀學習院的文學青年所組成的流派，標榜尊重個性與自由，是席捲當時日本文學界的文藝思潮。白樺派於一九一〇年（明治四十三年）四月出版同人文藝雜誌《白樺》，除了文學，也積極刊登與介紹美術相關評論。《白樺》也是日本最早的美術雜誌，透過雜誌推廣生根於生活文化的「日用之美」，介紹推動民藝運動的柳宗悅、梅原龍三郎、中川一政等出色藝術家。《白樺》的每期特集刊登梵谷、塞尚等畫家的作品插圖，介紹西洋美術、畫家動向、美術評論等內容，雜誌的裝幀也是由畫家親手完成，投注極大的熱情。

在雜誌創刊後的一九〇一年，武者小路在《白樺》策劃了法國雕塑家奧古斯特‧羅丹（Auguste Rodin）特集，藉此創造與羅丹交流的機會，並規劃在日本舉辦展覽。一九一二年，羅丹真的寄來三件雕刻作品，舉辦雕刻展的計畫得以實現。藉由此次交流，武者小路等人深切感受到親眼欣賞實體作品的重要性，強烈期盼能建造一間屬於日本人的美術館。

同人誌《白樺》第一卷第8號的羅丹特集，
羅丹所提供的三件雕像作品，由白樺美術館
委託岡山縣大原美術館永久保管並展出。

在一九一〇年代，日本沒有任何一間展示西洋美術的美術館，因此武者小路等人為了建造美術館，打算購買塞尚、歐仁・德拉克羅瓦（Eugène Delacroix）、尚－法蘭索瓦・米勒（Jean-Frandik Millet）等近代西洋繪畫巨匠的作品，並透過《白樺》雜誌募資，募得六千至七千萬日幣的資金，利用資金成功購入塞尚的風景畫與阿爾布雷希特・杜勒（Albrecht Dürer）的版畫。但要建造美術館，需要收集更多的作品，恰好當時旅居巴黎的相馬政之助傳來音訊，表示有機會購入數件包含梵谷等畫家的作品，而那幅梵谷的畫作，就是蘆屋的〈向日葵〉。

由於山本顧彌太傾心於武者小路的文采，也是白樺派的贊助者，為了購入〈向日葵〉，武者小路實篤等人向山本請求購畫資金，山本也毫不

117

猶豫地答應了。一九二〇年十二月，畫作平安送達日本，隔年於白樺出版的〈塞尚、梵谷畫集〉，內含四張彩色作品插圖，得以讓美術愛好者廣為欣賞。

一九四五年遭遇神戶大空襲而燒毀的蘆屋〈向日葵〉

山本顧彌太依照武者小路所提出的清單，除了〈向日葵〉，還購入塞尚、米勒、德拉克羅瓦等畫家的素描作品，加上細川護立侯爵在同時期購入的塞尚〈自畫像〉，這些作品全都在一九二二年三月舉辦的「白樺美術館第一回展覽會」中展出。

可惜的是，一九二三年九月一日發生關東大地震，導致「白樺美術館」計畫受挫。受到地震與長年經濟不景氣的影響，《白樺》雜誌停刊，成立美術館的計畫無限期延長。山本只能將〈向日葵〉存放在自家宅邸。

此外，受到一九二七年昭和金融危機的波及，山本變賣了公司、土地與豪宅，但他還是希望建造美術館的計畫能加以復活，更將〈向日葵〉掛在自家的客廳，沒有輕易變賣。

山本小心翼翼地保存畫作，但畫作的命運依舊坎坷。二戰末期，一九四五年八月六日的凌晨，美軍B29轟炸機於蘆屋、西宮一帶發動大規模空襲，蘆屋的〈向日葵〉與山本的自宅一同被燒毀。

彩色版本的《塞尚、梵谷畫集》，這是當時運用先進技術製作而成的彩色畫冊，如果少了插圖，蘆屋的〈向日葵〉將成為幻影。

根據由朽木裕子所著《梵谷的所有向日葵畫作解謎之旅》（集英社新書）一書記載，蘆屋的〈向日葵〉被堅固的畫框固定住，並且用樟樹材質的大箱子存放畫作。山本的長女奧野房子表示，由於畫作相當重，在緊急避難時難以攜帶。此外，山本也在大戰期間不斷思考〈向日葵〉的最佳保管方式，雖然曾考慮建造

藝術品存放倉庫，或是將作品寄放在他人倉庫，但當時正逢大戰時期，戰場需要大量的物資與物流，難以實現他的構想。

運用陶板還原製作蘆屋的〈向日葵〉

蘆屋的〈向日葵〉雖然於戰爭期間燒毀，但現在在德島縣鳴門市的大塚國際美術館竟得以見到這幅畫。

大塚國際美術館擅長運用製陶技術來還原製作世界名畫，是獨樹一格的美術館。在寬廣的館內，包括繪畫與壁畫等，展示了約數千件於西洋美術史留名的複製作品。二〇一八年的紅白歌唱大賽，歌手米津玄師曾在館內的展間演唱，令人記憶猶新。

館內的所有展示作品，都是運用母企業大塚OHMI陶業公司的特殊技術製成之「陶板」作品。陶板品質極佳，能忠實重現畫布上的凹凸筆觸，或是壁畫的老化或剝落處等細節。由於館內作品都是以特殊陶冶技術製作而成，具有抗老的效果，即使保存兩千年以上也能維持完整狀態。這些以陶藝製成的作品，不會受到氣溫、濕度、光線造成的老化和褪色等影響，參觀者還能直接觸摸這三名作。

大塚國際美術館於二〇一四年起，挑戰還原製作原尺寸的蘆屋〈向日葵〉。館方參考

在蘆屋的山本顧彌太宅邸拍攝的武者小路實篤（右）照片，以及背後的〈向日葵〉
（98×69 cm），可看出畫作的畫框相當大。

照片提供：調布市武者小路實篤紀念館

日本唯一現存的彩色插圖《塞尚、梵谷畫集》，以及武者小路實篤紀念館所提供的各類資料，並請來成城大學名譽教授千足伸行指導，睽違六十九年，成功使蘆屋〈向日葵〉復活，並將畫作固定在由工匠細心製成的畫框中。二〇一八年，為了紀念大塚國際美術館開館二十週年，館方開設了新展間，展出七件〈向日葵〉作品。山本顧彌太、武者小路實篤等白樺派「建造一間能展示作品的美術館」夙願，終於在百年後成功實現。

大塚國際美術館的「7 幅向日葵」展間。由於 7 幅〈向日葵〉真品散落各地或燒毀，無法親眼目睹，但在此能一次欣賞到所有〈向日葵〉的複製畫作。展間的畫作以陶板還原製成，充滿實驗精神與趣味性。（上方照片）右起依序為荷蘭文森・梵谷美術館館藏（1889 年）、費城藝術博物館館藏（1889 年）、損害保險日本興亞美術館館藏（1888 年）、英國倫敦國家美術館館藏（1888 年）、德國新繪畫陳列館館藏（1888 年）、山本顧彌太舊藏（1888 年）、個人收藏（1888 年）之 7 幅向日葵還原作品，相當壯觀。

照片提供：大塚國際美術館

照片提供：大塚國際美術館

重新拼湊八萬八千塊碎片！
奧維塔里禮拜堂的濕壁畫

位於義大利北部的城市帕多瓦，有一間從十三世紀存續至今的隱修教堂，內部的奧維塔里禮拜堂，保存有十五世紀義大利代表畫家之一安德烈亞·曼特尼亞（Andrea Mantegna）的濕壁畫。濕壁畫的製作時間為一四五三年至五七年，是畫滿禮拜堂整面牆的大作。

然而，在第二次世界大戰時期的一九四四年三月十一日，隱修教堂竟遭到盟軍轟炸。盟軍原本是要轟炸教堂附近的德軍軍營，但奧維塔里禮拜堂受到

在攻擊時盡可能避免破壞建築遺產，但還是誤炸了教堂。

戰前所拍攝的濕壁畫黑白照片（左牆下方左邊），照片有助於濕壁畫的還原。

戰火波及，慘遭炸毀，連曼特尼亞的濕壁畫也炸到粉碎。畫作瞬間變成八萬八千個碎片，而且大多數的碎片僅剩下五至六平方公分，修復狀況陷入絕望。

研發出能計算碎片位置的軟體

西元兩千年，修復團隊收集了奧維塔里禮拜堂濕壁畫的碎片，展開還原原始繪畫的計畫。

他們將二戰期間遭受破壞的濕壁畫碎片仔細清洗乾淨，存放在羅馬的資料庫中。此外，所幸盟軍炸毀奧維塔里禮拜堂濕壁畫之前，有攝影師拍下濕壁畫的黑白

安德烈亞·曼特尼亞〈奧維塔里禮拜堂壁畫〉

1453 — 1457 年
隱修教堂

馬西莫·佛魯納西（Massimo Fornasier）教授重現了裝設在禮拜堂右牆
的濕壁畫（上層）。中層和下層的場景為〈聖克里斯多福的殉教與搬運遺
體〉，1865 年為了避免遭受戰火波及，已經事先剝下壁畫，才得以完整
保存。附帶一提，右牆由曼特尼亞所描繪的壁畫區域，僅為下層。

126

左牆的濕壁畫〈聖雅各故事〉，全由曼特尼亞所繪，因遭受轟炸而消失。照片為拼湊碎片後重現的左牆濕壁畫。團隊也重現了右牆，目前裝飾於禮拜堂的牆面上。

奧維塔里禮拜堂

曾擔任帕多瓦公證人的安東尼奧·奧維塔里（Antonio Ovetari），將家族的禮拜堂裝飾工程委託妻子負責後過世，遺孀與當時 17 歲的曼特尼亞等藝術家簽約，但藝術家們意見不合，經過一番爭論後，最後由曼特尼亞負責繪製左牆全部範圍與右牆部分範圍。

照片，照片有助於還原濕壁畫的外觀。

然而，僅數平方公分的小型碎片，分別位於寬廣壁畫的哪個位置呢？要如何判斷正確的位置是一大重點，加上光是要找出單一碎片的位置就得花大量時間，而且總共還有八萬八千塊碎片。

的確，如果沒有時間壓力，可以用手工的方式找出各個碎片的位置，但應該還有更具效率且能準確定位的方法。任教於德國阿亨工業大學的馬西莫・佛魯納西教授，為了實現還原濕壁畫的計畫，研發了特殊的軟體，透過軟體能計算出各碎片可能的正確位置，並依照可能性的高低來排序。當然，透過人類的肉眼所確認的位置，與實際碎片的位置相比較後，還是要再次確認位置是否正確。但比起全程手工作業，在軟體的輔助下，還是能大幅減少花費的時間與勞力。此外，透過人力確認的結果，發現如果是碎片較多的區域，在列表中一開始所列出的位置，通常都是正確的位置。

然而，即使知道所有留存碎片的正確位置，但這些碎片僅占整體繪畫的 8％。經過重新黏著的奧維塔里禮拜堂濕壁畫的碎片，並無法構成完整畫面。因此，為了讓造訪禮拜堂的民眾能夠聯想濕壁畫的完整畫面，修復團隊以黑白顏料在牆面上描繪，還原至今已經無

法拼湊的畫面，最終呈現出現今奧維塔里禮拜堂的樣貌，讓民眾得以重新欣賞曼特尼亞的濕壁畫。

不過，該如何呈現壁畫的整體色彩呢？現今雖已無法在原始牆面上加以重現，但仍可透過數位影像的技術，試著還原出原始色彩。佛魯納西教授表示，可以利用熱力學的理論來推測壁畫的原始色彩。

畢竟還原的過程無法脫離推測的範圍，也難以取代原始的壁畫，但壁畫的還原可說是美術史與科學技術結合的紀念碑，並藉此向人類持續傳達過往存在曼特尼亞作品的事實，以及遭遇戰爭而消失的結果。

被丟棄或遭覆蓋的作品

遭委託人覆蓋或破壞，或是因畫家個人因素而受損的作品等，本章將帶各位欣賞這些作品的臨摹或老照片，這些作品也顯現出人類的各種情感與故事。

隱藏在巴黎歌劇院夏卡爾〈夢之花束〉穹頂畫中的勒內弗穹頂畫

巴黎歌劇院的別名為加尼葉歌劇院，是取自設計者查爾斯‧加尼葉（Charles Garnier）而來。巴黎歌劇院屬於新巴洛克式建築，來到入口處，首先會被青銅阿波羅雕像所吸引。

進入歌劇院內，可見大理石大階梯、穹頂畫、裝飾圓柱等裝飾，建築風格華麗，絢爛無比。從紅天鵝絨觀眾席向上眺望，可欣賞夏卡爾繪製的直徑約十七公尺巨大穹頂畫。不過，各位知道在僅距離二十分公分的後方，藏有另一幅穹頂畫嗎？

這個隱藏的穹頂畫是由畫家朱勒‧尤金‧勒內弗（Jules Eugène Lenepveu）所繪，他在十九世紀的法蘭西學術院中，是深受高度評價的畫家。羅浮宮展示〈薩莫色雷斯的勝利女神〉的達魯階梯，其穹頂鑲嵌畫草稿也是由勒內弗繪製。一九六四年，自從勒內弗的穹頂畫被夏卡爾的穹頂畫完全覆蓋後，人們幾乎是無法欣賞到這面穹頂畫。

勒內弗「成為幻影般的穹頂畫」其全貌為何？

勒內弗是在一八六九年，接受查爾斯‧加尼葉的正式委託繪製觀眾席的穹頂畫。拿破

崙三世在一八六〇年九月二十九日頒布政令，啟動新歌劇院的建設計畫。同年舉行設計競圖，在一百七十一件投稿作品中，由當時三十五歲的新銳建築師查爾斯・加尼葉脫穎而出，在一八六二年七月起，展開約為期十二年的歌劇院建設。

加尼葉為了加強歌劇院外牆與內裝的裝飾，招募了十四位畫家、七十一位雕刻家、十九位裝飾雕刻家，並指定曾製作昂熱大劇場穹頂畫的勒內弗，負責繪製歌劇院的穹頂畫。勒內弗首先在一八六九年繪製草稿，接著花了四年時間，在一八七三年完成了以希臘神

於 1880 年所描繪的加尼葉歌劇院大階梯，從階梯最下層到天花板的距離約為 30 公尺，在偌大空間中筆直延伸的寬廣階梯，讓加尼葉歌劇院增添一絲美感。

話為基礎，屬於西洋繪畫傳統題材的穹頂畫〈繆思的晝夜〉。勒內弗的作品色調鮮明，充分融入新巴洛克樣式的歌劇院內部裝潢，查爾斯・加尼葉見到他的作品後，也稱讚說：「是合乎邏輯性，美麗且迷人的作品。」

朱勒・尤金・勒內弗
〈繆思的畫夜〉複製品

1869 — 71 年 奧賽博物館館藏

繆思（Muse）為希臘神話中主掌音樂與藝文的女神之總稱，畫中呈現
63 位繆思宛如成群飛鳥，於天空翱翔的景象。2008 年於東京、京都、
廣島舉辦的巡迴展「藝術都市巴黎百年展」也曾展出此作品，在這群
狂熱的藝術愛好者中，也有人曾經間接欣賞過勒內弗的原畫作品。

馬克・夏卡爾
〈夢之花束〉

1964 年 巴黎歌劇院（加尼葉歌劇院）

夏卡爾以此穹頂畫讚頌 14 位偉大的音樂家與作品，描繪以愛為主題的
舞台作品。穹頂畫周圍可見天使、戀人、花束、半獸人等夏卡爾經常
表現的題材，如同畫框般圍繞成圈。夏卡爾還在畫中呈現凱旋門、艾
菲爾鐵塔、巴黎歌劇院等巴黎名勝，藉此讚頌巴黎為藝術之都（參考
第 138 頁說明）。

勒內弗畫了兩種不同尺寸的草稿，現今在奧賽博物館藏有小尺寸的草稿，在勒內弗出生的家鄉法國西部的昂熱美術館，則藏有接近穹頂畫原寸的草稿。昂熱美術館所藏的草稿直徑為十七公尺、方圓五十四公尺，尺寸巨大，原本長年來被放在地下室，因館內進行改建工程，館方偶然於一九八九年發現這幅草稿。此外，奧賽博物館還藏有當代攝影師杜蘭德爾（Louis-Emile Durandelle）所拍攝的攝影作品。

不知為何，在約一百年的期間，深受世人喜愛的勒內弗穹頂畫，會被換成夏卡爾的作品呢？接下來要提到某位關鍵人物。

推動穹頂畫更新的安德烈・馬爾羅

各位有聽過安德烈・馬爾羅（Georges André Malraux）之名嗎？他原本是一位法國作家，成名後於一九五〇年代起擔任法國文化部長，成為活躍的政治家。馬爾羅與日本有密切往來，在第二次世界大戰後，法國將沒收的八千件屬於日本實業家松方幸次郎的藝術收藏品，歸還給日本，馬爾羅是居中協調的推手。此外，他還一手促成羅浮宮鎮館之寶〈米洛的維納斯〉前往日本展出。

馬爾羅與畢卡索、勒‧柯比意（Le Corbusier）等藝術家及建築師交情匪淺，他特別賞識馬克‧夏卡爾，在馬爾羅仍是作家身分的時期，曾多次稱讚夏卡爾。

再者，由勒內弗所繪製的穹頂畫，到了二十世紀中葉，已經失去最初清新與潤澤的色調。由於懸掛在穹頂畫正下方的煤氣吊燈會排出煤氣，使穹頂畫變成暗沉的灰色。同時，巴黎歌劇院的穹頂畫具有五層樓以上的高度，無法定期維護與保養，要清除穹頂畫長年來所積聚的煤漬與灰塵，也是一大難題。最終，據說在要替換成夏卡爾穹頂畫之前的一九六〇年代，觀眾連能否看出勒內弗穹頂畫是畫了什麼的辨識能力都沒有。

一九六三年，當時擔任法國文化部長的安德烈‧馬爾羅，決定進行穹頂畫更新工程。

他曾與夏爾‧戴高樂（Charles de Gaulle）總統一同在巴黎歌劇院欣賞由作曲家莫里斯‧拉威爾（Joseph Maurice Ravel）根據同名音樂劇所創作之芭蕾舞曲〈達夫尼與克羅伊〉特別公演，夏卡爾則是擔綱舞台美術與服裝設計。當馬爾羅抬頭仰望歌劇院的穹頂畫時，看到布滿煤灰的畫作，便產生想要更新穹頂畫的想法。此外，在馬爾羅的眼中，對於戰後的民主國家法國而言，歌劇院得開放給一般市民，不再侷限給少數的上流階層使用。因此，穹頂畫需跳脫學院派畫家的陳舊風格，並由現代畫家來呈現具有鮮明色彩的作品。

一同欣賞〈夢之花束〉所呈現的作曲家與作品

拉威爾〈達芙尼與克洛埃〉

捧著花束的天使

德布西〈佩利亞與梅麗桑〉

拉莫〈舞踏曲皮格馬利翁〉

白遼士〈羅密歐與茱麗葉〉

凱旋門後方為
協和廣場

華格納
〈崔斯坦與伊索德〉

莫札特〈魔笛〉

史特拉汶斯基〈火鳥〉 ········

艾菲爾鐵塔 ········

柴可夫斯基〈天鵝湖〉 ········

依據主題呈現
想像中的樂曲
與作曲家姓名

亞當〈吉賽兒〉 ········

穆索爾斯基
〈鮑里斯戈杜諾夫〉 ········

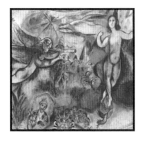

內圈	貝多芬〈費德里奧〉 ········
	格魯克〈歐菲莉亞與尤里迪斯〉 ········
內圈	比才〈卡門〉 ········

透過內側畫作來讚頌四位作曲家，分別以藍色、綠色、
紅色、黃色來表現貝多芬、格魯克、比才、威爾第。

139

外界對於夏卡爾的批評與繪製穹頂畫的挑戰

對於馬爾羅如此大膽的決定，有許多保守的文化人士與藝術愛好者持反對意見。勒內弗的穹頂畫，是在一九世紀中葉拿破崙三世的第二帝國時代所創作，具有極高的歷史意義。馬爾羅任用身分是東歐猶太人的夏卡爾，也引發法國人的歧視，他們更擔憂夏卡爾的現代畫風，無法吻合巴黎歌劇院內外一致的新巴洛克樣式。此外，在第二次世界大戰時，法國曾在納粹德國的控制下成立維琪法國政府，並參與迫害猶太人的政策，背負著一段的負面的歷史。因此有人批評馬爾羅是懷有政治性考量，才決定任用具有猶太人身分的外國藝術家。

由於外界的批評聲浪不斷，馬爾羅提出了折衷方案，方案內容為「在五十年後或一百年後，可根據各方等有識之士的專業來判斷，無論何時，它都能拆下」，並保留原有勒內弗的穹頂畫，以覆蓋的方式來裝設新的夏卡爾穹頂畫，以安撫反對人士的情緒。此外，夏卡爾因承受各界批評的聲浪，也決定無償協助製作穹頂畫。

夏卡爾創作的穹頂畫〈夢之花束〉，是向他所敬愛的古典樂作曲大師的歌劇和芭雷舞劇致敬。穹頂畫分為內外兩圈，外圈以藍、綠、白、紅、黃五色來區分，每種色彩都有象

徵的涵義。綠色代表「希望」，獻給白遼士與華格納；白色如同「純潔」的白光，獻給德布西與拉莫；藍色為「和平」的象徵，獻給莫札特與穆索爾斯基；代表「熱情」的紅色，獻給拉威爾與史特拉汶斯基；象徵「神祕」的黃色，獻給柴可夫斯基與亞當。另外，夏卡爾在穹頂畫的內圈畫有貝多芬、格魯克、比才、威爾第四大作曲家，內圈與外圈合計有十四位作曲家。

要製作穹頂畫，需要寬廣的空間，夏卡爾選在戈布林博物館進行創作。夏卡爾之子大衛・麥克尼爾（David McNeil）曾形容：「製作穹頂畫的過程，宛如在分割布里起司。」夏卡爾將巨大的作品分割成十二份，他以草稿為底，在多位助手的協助下，埋首於穹頂畫的製作，從繪製草稿到完工大約花了一年時間。法國攝影師Izis（本名Israëlis Bidermanas）曾拍下夏卡爾創作的過程，推出紀錄片。

夏卡爾本人並沒有陳述任何意見，但比較完工後的穹頂畫與舊的勒內弗穹頂畫之後，可看出夏卡爾相當尊重原作，某種程度上沿用了勒內弗穹頂畫的概念與主題。例如，像是畫中人物在翱翔的姿態，或是手持花束飛翔、吹著喇叭雙手高舉、雙腳交叉的天使等，看起來像是在致敬勒內弗所畫的繆思。

當初勒內弗完成歌劇院的穹頂畫後，設計者查爾斯・加尼葉曾說過：「如果穹頂畫的色調更為濃烈與鮮豔，就跟女性客人的濃妝豔抹沒有兩樣。」他對勒內弗的穹頂畫與室內裝飾之間的絕佳調和性，可說是讚譽有佳。經過一個世紀後，不曉得加尼葉看過夏卡爾的穹頂畫後，會有什麼樣的評語。

13 李奧納多・達文西最大壁畫〈安吉亞里戰役〉消失之謎

法國國王查理八世入侵佛羅倫斯共和國，當時的當政者皮耶羅二世・德・美第奇（Piero di Lorenzo de' Medici）遭到流放，使得美第奇家族失去統治權，之後由索德里尼（Piero Soderini）統領佛羅倫斯共和國。一五〇四年，索德里尼委託五十二歲的李奧納多・達文西與二十九歲的米開朗基羅，負責繪製義大利佛羅倫斯市政廳的舊宮（原名領主宮）大議會大廳壁畫，壁畫主題為慶祝佛羅倫斯勝利的兩大戰爭場景。達文

©Bradley Grzesiak

現今的舊宮五百人大廳，在照片右方的牆面，原本要擺上米開朗基羅與達文西的壁畫。

143

西負責繪製一四四○年的〈安吉亞里戰役〉，米開朗基羅則繪製一三六四年的〈卡辛那之戰〉，舉世聞名的兩大藝術家在此交織出夢幻般的競演，但結果往往事與願違。首先，教宗儒略二世命米開朗基羅回到羅馬，所以米開朗基羅僅完成壁畫的草稿。達文西則是進入實際繪製壁畫的階段，但他不喜歡傳統濕壁畫的繪畫技法，並嘗試運用新的技法和材料，結果導致顏料無法附著在牆面，還從牆壁流到了地板上，只能中斷作業。最終完成的畫面只有戰鬥場面，僅占整體壁畫的四分之一，未完成的壁畫就這樣被擱置了約一百五十年。雖然壁畫只有完成部分，但例如魯本斯及拉斐爾等都是曾親眼看過壁畫的畫家，他們受到達文西的筆觸所吸引，留下許多臨摹作品。

原本應該懸掛在共和國政府上方的勝利紀念壁畫

之後，大議會大廳改名為五百人大廳，現在成為佛羅倫斯的觀光景點。但是在五百人大廳，卻無法目睹大師的作品。十六世紀後半，畫家與建築師喬爾喬‧瓦薩里（Giorgio Vasari）推動大規模改建工程，原本的達文西作品壁畫被其他的壁畫覆蓋。

米開朗基羅未完成的〈卡辛那之戰〉

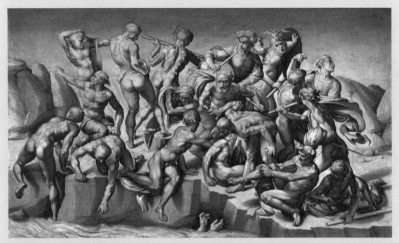

由亞里士多德・達・桑加洛（Aristotle da Sangallo）所臨摹的〈卡辛那之戰〉，這是唯一流傳下來，米開朗基羅構圖的作品。

米開朗基羅僅完成〈卡辛那之戰〉原寸大小的草稿，在製作壁畫前，米開朗基羅與達文西的草稿一同公諸於世。眾多年輕藝術家熱切地學習與臨摹這兩張草稿，這景象被雕刻家本韋努托・切利尼（Benvenuto Cellini）形容為：「世界的學校。」此外，雕刻家巴喬・班迪內利（Baccio Bandinelli）對於壁畫草稿受歡迎的程度大感嫉妒，憤而撕毀草稿。

從留存至今的〈卡辛那之戰〉複製品來看，可見達文西對於如何傳達戰場上的情景，可說是絞盡腦汁；米開朗基羅則是著重於人體的動感，他描繪出原本正在淋浴的佛羅倫斯士兵，在接獲敵軍來襲的消息後立刻進入備戰狀態的場景。

米開朗基羅的〈背對男性裸體像〉為〈卡辛那之戰〉的習作，其作品的特徵在於對人體肌肉動態的細膩描寫。

達文西與米開朗基羅所繪製的牆面，位於舊宮五百人大廳的哪個位置呢？大廳在十六世紀經過整修後格局改變，很難指出確切的位置，但位於東側牆面是較具可信度的說法。

在佛羅倫斯市政廳的舊宮中，大議會大廳為政治中樞，是由市民所組成的議會來掌政，當時並非專制的君主制度，其民主制度是佛羅倫斯共和國的驕傲。可想而知，負責繪製大廳壁畫的工作，是一件極為光榮的事。根據資料推測，改建前的大廳東側，是佛羅倫斯共和國的首腦人物所坐的位置，如果兩位巨匠能順利完成壁畫，在官員們的頭上兩側，就能見到達文西與米開朗基羅的壁畫，在如此金碧輝煌的空間談論政治，是多麼奢侈的事。

夢幻的木板畫〈塔沃拉多里亞〉

雖然無緣見到達文西完成〈安吉亞里戰役〉壁畫，但此畫作除了壁畫，也可能存在木板畫。根據十六世紀前半出版的《亞諾尼莫・卡迪亞諾傳記》記載，達文西曾參考古代歷史學者老普林尼（Pliny the Elder Gaius Plinius Secundus）的方法，首度在畫作上運用「特殊灰泥」的技法。也就是說，達文西在繪製大議會大廳壁畫之前，已經透過木板畫的形式試畫〈安吉亞里戰役〉。此外，從一五五八年製作而成的〈安吉亞里戰役〉複製木

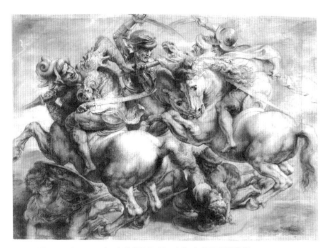

經過彼得‧保羅‧魯本斯潤色的〈安吉亞里戰役〉

17 世紀前半 黑粉筆，透過畫筆與墨水潤色 淡水彩彩色畫
45.3×63.6 ㎝ 羅浮宮館藏

經過魯本斯的潤色，作者不詳的達文西壁畫臨摹作品。

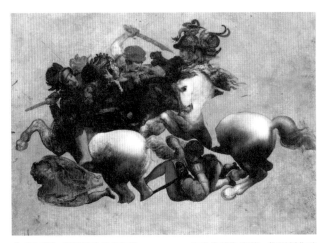

作者不詳〈塔沃拉多里亞〉

16 世紀後半 油彩 蛋彩畫 木板
85.5×115.5 ㎝ 烏菲茲美術館館藏

此畫作若為臨摹，推測製作時間為壁畫完成後的 1560 年代初期。

眾所皆知，〈安吉亞里戰役〉的戰鬥場景為臨摹而成，但整面壁畫的尺寸其實更為巨大。若要比較的話，大約是〈塔沃拉多里亞〉的四倍大。畫面中央為戰鬥場景，右邊為待命出征的軍隊，原本的左邊是要畫上另一個戰鬥場景。此圖為專門研究達文西的義大利歷史學家卡洛・佩德瑞提（Carlo Pedretti）所製作的推測復原圖。

板畫銘文中，可見「本畫作為參考李奧納多・達文西的親筆木板畫繪製而成」的記錄。由此推測，除了壁畫，達文西應該曾經製作木板畫。然而，由於沒有人親眼見過木板畫，無法證實它是否真實存在。但根據幾位學者的資料指出，名為〈塔沃拉多里亞〉（Tavola Doria）的木板畫，是〈安吉亞里戰役〉的場景之一，應為達文西的「試畫」版本。

〈塔沃拉多里亞〉最早由義大利拿坡里的多利亞安格里宮收藏，是在十六世紀完成的油畫，長年來經多位收藏家轉手後，東京富士美術館於

一九二二年取得。

東京富士美術館於二〇一二年將畫作捐贈給義大利政府，現在由佛羅倫斯的烏菲茲美術館收藏。在義大利政府的管理下，畫作得以進行詳細的科學鑑定，也終於解開這幅木板畫之謎。如果〈塔沃拉多里亞〉是達文西在繪製壁畫前的試畫版，這全新的繪畫技法他應該會實際去嘗試並運用。

然而，經過科學鑑定，判定這幅木板畫的繪製技法與十六世紀前半常見的油畫技法相近。很可惜，它只是一幅高水準的臨摹複製品。

以臨摹為前提來檢視〈塔沃拉多里亞〉時，會發現畫面右邊的騎兵，少了身體的部分，這表示畫作是未完成的狀態，很有可能是參考未完成的壁畫所繪製的木板畫。

如果〈塔沃拉多里亞〉不是由達文西所畫，那麼作者的身分究竟為何？至今依舊沒有答案。不過，有學者在幾年前開始展開詳細的研究與調查，相信未來就能解開畫家的來歷，以及作品在美術史上的重要性。

追求馬的真實動態

達文西特別著重畫中人物真實感，我們可以透過魯本斯潤色的〈安吉亞里戰役〉，觀察右上方與中央後方的馬，兩匹馬前腳交纏的姿勢，這是馬在作戰時的真實姿態。左圖是達文西所畫的素描，可看出他熱衷於研究馬的各種姿勢。在戰場上的馬會呈現哪些動態，這些都是引發達文西好奇心旺盛之處。

透過素描與臨摹作品來了解達文西的構思

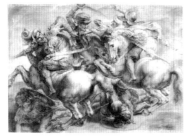

❶

❷

佛羅倫斯軍戰士略帶冷靜的表情

跟米蘭軍的皮奇尼諾（❶）相比，佛羅倫斯軍的年輕戰士奧爾西尼（❷）雖然也是張大嘴巴，但表情稍微壓抑，他與另一位士兵打算奪取米蘭的軍旗。在當時的戰場上，若能奪走敵人的軍旗，就能立下莫大的戰功。在真實的安吉亞里戰役中，佛羅倫斯從米蘭軍奪走的軍旗，也保存在可見壁畫的佛羅倫斯市政廳中。

米蘭指揮官的激動表情

從〈戰士的兩大頭部習作〉素描，可看出達文西研究人物表情的熱衷程度。素描中張大嘴巴的人物，是米蘭軍的指揮官尼可洛‧皮齊尼諾（Niccolo Piccinino）（❶），他是佛羅倫斯軍的敵人。達文西曾寫道：「臉部明顯隆起或凹陷的人，性格暴躁易怒如同猛獸，是欠缺理性思考的人。」皮齊尼諾正是典型的人物。

達文西為何討厭濕壁畫？

　　達文西繪製〈安吉亞里戰役〉失敗的主要原因，在於他所嘗試的全新繪畫技法。文藝復興時期的壁畫大多以灰泥繪製而成，這是藉由灰泥來讓顏料附著的技法，具有高耐久性，但灰泥乾燥快速，所以畫家必須在短時間內完成繪畫。由於達文西擅長細膩的陰影表現，在作畫時得覆蓋一層又一層的薄顏料，所以只能運用乾燥速度較慢的油彩來完成。達文西覺得使用灰泥無法呈現理想中的效果，因此在繪製壁畫時打算以油彩來打底，卻以失敗告終，導致壁畫剝落。

〈安吉亞里戰役〉至今依舊被藏在牆壁的另一端？

從十六世紀前半的大議會大廳壁畫製作計畫中斷看來，佛羅倫斯共和國的歷史也沒有延續太久。一五三二年，佛羅倫斯共和國轉變為世襲君主制政體，共和國成為佛羅倫斯公國，原本用來讚揚共和國的大議會大廳裝飾，反而成為政治阻礙。第二代佛羅倫斯公爵科西莫一世‧德‧麥地奇（Cosimo I de' Medici），將原本為市政廳的舊宮當作自家宅邸，進行大規模改建工程。

畫家與建築師喬爾喬‧瓦薩里負責大廳的改建，他參考共和國時期的裝飾，計畫以戰爭畫來裝飾牆面，最後在東牆畫了一五○九年的比薩戰爭，在西牆畫了一五五五年的西恩納戰爭。瓦薩里透過壁畫強調，相較於佛羅倫斯共和國花了十三年與比薩共和國打長期消耗戰，成為世襲君主制的佛羅倫斯公國僅花了十三個月便擊敗了西恩納共和國。換言之，成為世襲君主制的佛羅倫斯公國，具有出色的軍事實力。

但是，瓦薩里在〈馬爾恰諾之戰〉（西恩納戰爭）的壁畫中，寫有「找找看，你會發現的」小型文字。據傳達文西的創作的〈安吉亞里戰役〉藏於〈馬爾恰諾之戰〉壁畫下方的夾縫空間，雖然真偽有待證實，但從瓦薩里的壁畫中確實能看出藏有達文西的構思。瓦

喬爾喬・瓦薩里與工作室
〈馬爾恰諾之戰〉

1570 — 1571 年 濕壁畫
760×1300 cm 佛羅倫斯市政廳五百人大廳壁畫

佛羅倫斯共和國與西恩納共和國的交戰場景，在文藝復興時期，出現許多這種傳達具歷史性勝利的大規模戰爭之畫作。

〈馬爾恰諾之戰〉中央上方的擴大圖，仔細看會發現寫有「找找看，你會發現的」旗子。加州大學教授毛里奇奧・塞拉奇尼（Maurizio Seracini）在壁畫牆面的後方發現約 3 公分的縫隙，從縫隙放入內視鏡後採集碎片，透過碎片找出達文西曾使用過的黑色顏料，證實〈安吉亞里戰役〉的存在。

薩里的另一幅〈聖溫琴佐之戰〉（比薩戰爭）壁畫，其前景的騎兵構圖，應該是沿用了達文西作品的構圖。達文西的偉大遺產，持續由後人傳承中。

153

14 不想看到過於寫實的自己？
邱吉爾肖像畫遭焚毀的理由

溫斯頓・邱吉爾（Winston Churchill）是二十世紀的知名政治人物之一，二○一八年，由英國演員蓋瑞・歐德曼（Gary Oldman）飾演邱吉爾的傳記電影《最黑暗的時刻》（Darkest Hour），在日本上映後大受好評。電影透過高超的特殊化妝技術與髮型設計獎。電影描述大戰期間，邱吉爾憑著不屈不撓的意志力鼓舞英國人民，從國難中拯救國家的史實。電影描述大戰期間，邱吉爾憑著不屈不撓的意志力鼓舞英國人民，從國難中拯救國家的史實。

不過，名垂青史的邱吉爾，卻有一幅描繪他晚年模樣的肖像畫，由於某些因素殘酷地遭到燒毀，各位知道其背後的故事嗎？

由薩瑟蘭所畫的夢幻肖像畫

一九五四年，為了慶祝邱吉爾八十歲壽辰，英國國會決定贈送一幅足以代表邱吉爾偉大功績的肖像畫給他，便委託畫家格雷厄姆・薩瑟蘭（Graham Sutherland）作畫。薩瑟蘭繼

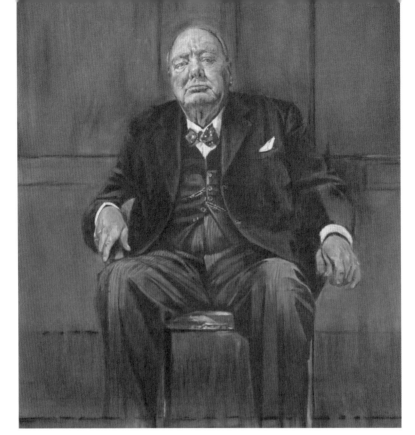

格雷厄姆・薩瑟蘭
〈溫斯頓・邱吉爾肖像〉

1954 年 油畫 畫布

邱吉爾的妻子燒掉了這幅肖像畫。

威廉・奧爾彭
〈溫斯頓・邱吉爾爵士〉

1916 年 油畫 畫布
148×102.5 ㎝
英國國家肖像館館藏

散發貴族風采的肖像畫,為現存畫作。

詹姆斯・格思里
〈溫斯頓・邱吉爾爵士〉（局部）

1918 — 1930 年 油畫 畫布
91.5×71.1 ㎝
蘇格蘭國立肖像美術館館藏

第一次世界大戰結束的肖像畫,散發理想
中的紳士氣息,毫無疑問地留存至今。

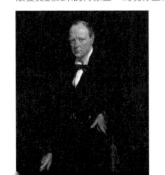

1954 年 11 月 30 日，邱吉爾生日當天，英國國會將肖像畫送給邱吉爾，作為賀禮。

承了超現實主義與抽象畫血統，在當時的畫壇是受到高度評價的畫家之一。在作畫的過程中，薩瑟蘭多次造訪邱吉爾鍾愛的莊園，在此替邱吉爾描繪肖像畫。在邱吉爾八十歲生日這天，邱吉爾在國會進行紀念演講時，國會將這幅畫公開贈送給他。

然而，邱吉爾在台上首次看到這幅畫，僅表示此畫為「現代藝術的傑出典範」，臉上表情卻顯露出對作品的厭惡。

在邱吉爾過世後，原本應當暫時陳列於西敏寺的肖像畫，竟遭悄悄地運到邱吉爾的住所。之後，再也沒有人看過這幅畫，畫作的下落也成為眾人議論的焦點。

對薩瑟蘭所畫的肖像畫感到厭惡的理由

溫斯頓・邱吉爾的個性難以取悅，情緒起伏顯著，對於腦中所想的會先吐為快，是一位激昂的政治家。他是軍人出身，在二十五歲代表保守黨參選議員，成功當選，由此開啟長達六十餘年的政治生涯，直到九十歲過世。在邱吉爾的政治生涯中，最大的焦點在於他當上英國首相後的一九四〇年代前半，當時為第二次世界大戰期間。第二次世界大戰爆發後，德國侵略歐洲諸多地區，英國也面臨德國入侵的危機。由於戰局情勢惡化，首相張伯倫引咎辭職，有力的首相繼任人選也相繼辭退，張伯倫最終決定請邱吉爾接任首相，當時接任的邱吉爾，可說是為他人利益在冒險。

許多邱吉爾的政敵，紛紛建議與希特勒議和，但邱吉爾獲得議會的支持，表明「即使英國化為焦土，也要抗戰到最後一刻」，強調其堅定的抗戰決心。面對德國的強大威脅，邱吉爾展現不屈不撓的精神，持續鼓舞英國國民。身為傑出的政治家，許多人至今依舊尊崇邱吉爾的原因之一，就是他所流傳後世的諸多名言。例如，二〇一七年上映的電影《敦克爾克大行動》在上映後獲得一致好評，電影曾引用邱吉爾在一九四〇年五月十三日，於下議院發表的首相就職演說內容：

我們將戰鬥到底。我們將在法國作戰，我們將在海洋中作戰。我們將不惜一切代價與犧牲捍衛本土。我們將在海灘作戰，我們將在敵人的登陸點作戰，我們將在田野和街頭作戰，我們將在山區作戰。即使這個島嶼或島嶼的大部分被占領，並陷於飢餓之中，我們絕不投降。

這是邱吉爾知名的演說之一，向世人傳達他堅定的決心，他將激昂的熱血與意志化為語言，是一位撼動人心的政治領袖。

1943 年，邱吉爾比出的勝利手勢，給英國國民帶來莫大的勇氣。

在邱吉爾演說過後，英國對抗納粹德國的戰爭面臨最大的難關，那就是納粹德國對英國發動的大規模空戰「不列顛戰役」，不列顛戰役是納粹德國登陸英國本土的前哨戰。當時，納粹德國出動超過一千架的戰機，對英國多次發動空襲，但邱吉爾並未屈服。在這段期間，邱吉爾多次視

察遭受轟炸的建築，他叼著雪茄，比出象徵將戰勝納粹德國的勝利手勢，充滿自信的舉止與詼諧的態度，散發「可靠的領袖」氣質，獲得英國國民的信賴，舉國上下一心，堅定抗戰。

然而，來到戰後的一九五四年，再次擔任英國首相的邱吉爾，卻已步入年邁的八十歲，無論是體力與精神都開始急速衰退。站在國會講台上的他，也不再進行鼓舞人心的演說，取而代之的是了無新意的敘舊話題。由於邱吉爾年邁，世人開始對他擔任首相的能力打上問號。幕僚於是思考，該如何在不傷及這位救國英雄的尊嚴下，讓他順利卸下首相職務。

薩瑟蘭所畫的邱吉爾肖像畫，刻劃出當時眼中所見的邱吉爾寫實面貌，他以冷

1945 年第二次世界大戰，同盟國勝利在望，美國、英國和蘇聯三國領袖召開雅爾達會議，討論戰後的世界新秩序和列強利益分配方針。照片左起為邱吉爾、羅斯福、史達林。

靜且透徹的畫家視角，真實地描繪出邱吉爾「衰老」的身心。薩瑟蘭透過畫布呈現邱吉爾坐在椅子上的全身肖像畫，只見畫中的邱吉爾縮著背，雙手靠在扶手上的慵懶姿態，完全無法感受到任何年輕的生氣。畫中是盡顯疲態的老人，充滿悲哀的氣息。

不僅是邱吉爾，邱吉爾的妻子克萊門汀也不希望丈夫的肖像畫是如此寫實，真實到令人感到殘酷。一般近代的王公貴族，總希望旗下畫家能畫出超過真實面貌的自己，呈現散發「帝王」一般耀眼光芒的肖像畫。相信邱吉爾夫婦也是如此，希望收藏一幅能永遠保留邱吉爾最為活躍的光榮過去，並展現強大政治家之姿的肖像畫。

「現代藝術的傑出典範」之結局

邱吉爾的妻子克萊門汀過世後，家屬終於在一九七七年透露薩瑟蘭肖像畫下落不明的真相。事實上，在邱吉爾過世後，跟丈夫同樣厭惡此畫作的克萊門汀，命人燒掉了這幅畫。二○一五年七月十日發行的《每日電訊報》，報導當時的詳細經過。某天晚上，克萊門汀的忠心秘書葛雷絲‧漢布林，悄悄地將畫作從存放處的宅邸拿出來，接著由克萊門汀的哥哥將畫作帶到距離數十公里的小屋，在無人撞見的情況下燒掉畫作。在邱吉爾檔案中心（Churchill Archives Centre）所發現的錄音帶成為證據，錄音帶錄下當時克萊門汀與葛

雷絲的對話內容。

畫作即使再討厭，克萊門汀為何要急於銷毀肖像畫呢？在丈夫過世後，為了守護他的名譽與功績，並將偉大事蹟傳至後世，這是克萊門汀所做的考量。邱吉爾在世時，克萊門汀始終努力扮演一位守護丈夫政治生涯的妻子，丈夫能讓世人當作英雄並廣為流傳，也是自己作為妻子的存在證明。

邱吉爾是在二戰期間從納粹戰火下拯救英國的英雄，也是一位不屈不撓的政治家，妻子克萊門汀的本分就是極力守護丈夫的形象，因此她才會比邱吉爾本人更厭惡薩瑟蘭所畫的肖像畫。

畫家將畫中人物描繪得過於寫實，或是單純因為扭曲的愛情所引發的焚毀畫作事件，但諷刺的是，消失的肖像畫反而讓世人對於邱吉爾產生更多的好奇心與想像空間。肖像畫正因為是被克萊門汀燒毀，而成為被世人熱議的「傑作」。

15 因為畫有列寧而被銷毀的
洛克斐勒中心壁畫

各位認識迪亞哥・里維拉（Diego Rivera）這位墨西哥畫家嗎？他在日本的知名度雖然不高，卻是促進二十世紀前半民族主義運動之一「墨西哥壁畫復興運動」的重要人物，他鮮明的個性與複雜的女性風流史，也是成名的主因之一。相信很多人都聽過女性畫家芙烈達・卡蘿（Frida Kahlo），里維拉是卡蘿的丈夫。

時至今日，實地造訪墨西哥市區，到處都可欣賞到里維拉與同時代畫家所留下的巨大壁畫作品。在里維拉的壁畫作品中，某種意義上最知名的作品為〈十字路上的人〉壁畫。

這幅壁畫位於紐約洛克斐勒中心的RCA大樓，涵蓋現今康卡斯特大廈的大廳，以及電梯上方與左右牆面的空間，是巨大的濕壁畫（參考第169頁）。面向壁畫的左側可見資本家、軍隊、工人、妓女等畫像，右側則呈現社會主義者與眾多工人團結的景象。在電梯上方的畫，可見一位男子手握操控桿，在正中央的十字路上往前邁進的構圖。這幅讚揚社會主義的壁畫，原本將裝飾在象徵資本主義的洛克斐勒家族總部，而且還是位於一樓大廳的顯眼

162

位置。但充滿黑色幽默的壁畫，卻在完成前遭到銷毀，讓一切成為泡影。當時是一九三○年代初期，蘇聯建國後，社會主義思想逐漸蔓延之時。

認識迪亞哥・里維拉與墨西哥壁畫復興運動

在認識壁畫遭銷毀的始末之前，要先說明當時的墨西哥情勢，以及深信社會主義才是未來正確道路的迪亞哥・里維拉。

二十世紀初期，墨西哥國內局勢動盪不安。波費里奧・迪亞斯（Porfirio Diaz）於一八七六年上任總統以來，執行獨裁體制，並鼓勵外國人到墨西哥投資，透過大量外資金流入來達到發展現代化與富國強兵的目標。大城市出現許多以賺取工資度日的勞動階級，但也導致地方上窮困的農民階級遽增，外資掌握墨西哥國內大半的財產。一九一○年起義遍地開花，老百姓鼓吹打倒獨裁政權與促進民主化，墨西哥革命爆發。在之後的二十年間，

迪亞哥・里維拉與同為畫家的妻子芙烈達・卡蘿，里維拉生性風流，女性關係複雜，甚至曾染指卡蘿的妹妹。

163

墨西哥因權力鬥爭，長年發生內戰，政治局勢不穩。

里維拉出生於墨西哥富裕的家庭，為了躲避動盪不安的局勢，他在一九○七年前往歐洲留學，立志成為一位畫家。他曾前往瑞士、義大利等國家長期旅行，並在一九二二年以前於巴黎的蒙帕納斯生活，曾與藤田嗣治、亞美迪歐・莫迪利亞尼（Amedeo Clemente Modigliani）等各國的巴黎畫派畫家有深度交流。另一方面，隨著一九一七年爆發

俄國革命，里維拉逐漸沉迷於社會主義，開始與俄國畫家們懷有同樣的革命思想。一九二二年，在同赴巴黎留學的畫家大衛‧阿爾法羅‧西凱羅斯（David Alfaro Siqueiros）的說服下，里維拉決定回國。從歐洲返國的里維拉與西凱羅斯，鼓吹民眾脫離西歐中心主義，以淺顯易懂的表現形式，在公共場所展開墨西哥壁畫復興運動，透過該運動來呈現馬雅、阿茲特克文明以來，墨西哥人所延續的民族性。里

迪亞哥‧里維拉
〈特拉特洛爾科大城〉

1945 年 濕壁畫 牆面
4.92×9.71m
國家宮

作為墨西哥壁畫復興運動的一環，里維拉在國家宮二樓所畫〈征服前與征服後的墨西哥〉的部分壁畫。以阿茲特克的湖上之城特拉特洛爾科為背景，描繪阿茲特克人民的生活日常。里維拉透過連續壁畫，呈現公元前後在墨西哥繁榮發展的奧爾梅克文明等高度文明。

維拉、西凱羅斯與何塞・克萊門特・奧羅斯科（José Clemente Orozco）被稱為「壁畫三巨匠」，獲得墨西哥民眾的熱情支持，也是聞名國內外的墨西哥壁畫復興運動先驅。

此外，除了作畫，里維拉還留下許多令後人津津樂道的故事。他的外型肥胖，其貌不揚，即使說客套話也很難稱得上是美男子，但他卻生性風流，女性關係複雜。這樣的里維拉愛上女性畫家芙烈達・卡蘿，在與前妻離婚後，里維拉娶了小他二十一歲的芙烈達・卡蘿。但婚後的里維拉不改其風流本性，因多次外遇，與卡蘿離婚後重婚，兩人多次上演愛恨糾葛、分分合合的戲碼。在卡蘿去世的當天，里維拉在日記中寫道：「一九五四年七月一三日，是我人生中最悲慘的一天，因為我失去畢生所愛的卡蘿。」

因為畫了列寧而遭到銷毀的虛幻壁畫

接著，要重新論述這幅虛幻的壁畫〈十字路上的人〉。

一九三三年，位於美國紐約曼哈頓第五大道與第六大道的複合商業設施洛克斐勒中心，一棟七十層樓高的RCA摩天大樓正式完工。高二五九公尺的RCA摩天大樓，在周遭的高樓群中顯得高聳入雲，是象徵經濟繁榮與資本主義的新地標。當時，洛克斐勒家族的次子納爾遜・洛克斐勒（Nelson Aldrich Rockefeller），大力支持各類藝術活動，他在RCA摩天大樓

166

的入口大廳，規劃了名為「新國境」的公共空間，打算在此成立藝術品藝廊。

主要展示空間為一樓電梯上方與左右牆面，納爾遜原本想邀請畢卡索或馬諦斯等多位巨匠繪製壁畫，但因協調不順未能如願。最終找來在前年一九三一年十二月舉行的MoMA（紐約現代藝術博物館）個展中，與洛克斐勒家族有所交情的里維拉，負責製作RCA摩天大樓的壁畫。

里維拉在一九三二年秋天交出草稿，並獲得正式的委託後，於一九三三年三月底來到紐約，開始進行繪製作業。

但是在壁畫接近完工的一九三三年四月，發生了爭議事件。由於里維拉在壁畫中畫有俄國政治家列寧（Vladimir Lenin）的人像，當地報社以聳動的標題寫道：「里維拉在RCA大樓的牆壁畫了社會主義者，出資者為小約翰・洛克斐勒。」

里維拉在繪製草稿的時候，原本沒有要畫列寧人像，但沉迷於社會主義的他，想藉由描繪列寧的方式來體現信奉的思想。

不過身處美國的繁華中心，紐約洛克斐勒中心的核心RCA摩天大樓，里維拉的做法顯得招搖又莽撞。當時的美國社會，雖然對於藝術家自由奔放的表現給予最大尊重，但里維拉的舉動似乎過火了。

畫面中央的男性，能操控區分資本主義與社會主義的現實世界，甚至是大自然與宇宙。他的右手握住操控桿、左手操作控制盤，與原本的 RCA 大樓壁畫的男子相比，容貌有所改變。

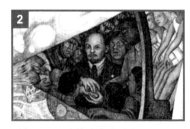

列寧是 RCA 大樓壁畫遭到銷毀的原因，在新的壁畫中完整重現。列寧與活動者緊貼著手以示團結。

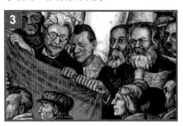

跟原始的壁畫相比，這是最大改變的區域。在留著大鬍子的馬克思與恩格斯的前面，畫有舉著第四國際組成旗幟的列夫·托洛茨基（中央舉旗者）。

在畫有細菌的翅膀下方，新增了戴眼鏡與妓女一同喝酒的小約翰·洛克斐勒（洛克斐勒財團創立者納爾遜·洛克斐勒之父）。在小約翰·洛克斐勒頭上的是梅毒螺旋菌；據傳小約翰·洛克斐勒是因罹患梅毒而過世。

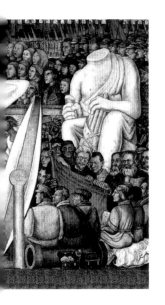

在國家宮中央階梯加以重現的〈人類，是宇宙的控制者〉

〈十字路上的人〉改名為〈人類，是宇宙的控制者〉後，在墨西哥國家宮中央階梯的牆面加以重現。畫面左側象徵資本主義，描繪正沉迷於撲克牌及派對的資本家。畫面上方為戴著防毒面罩的軍隊。右側為社會主義陣營，上方為各類人種的勞動者與士兵，下方為社會主義的領袖。交叉的 A 翅膀是透過顯微鏡所見世界上的細菌與細胞；B 翅膀是透過望遠鏡所見的世界，代表宇宙、太陽與銀河。

一同檢視遭到銷毀的〈十字路上的人〉壁畫，
並重現作品〈人類，是宇宙的控制者〉

里維拉在 RCA 摩天大樓所畫的壁畫照片
被銷毀而消失的〈十字路上的人〉

原本默許里維拉描繪列寧的納爾遜・洛克斐勒，由於無法抵抗輿論壓力，便要求里維拉將列寧像換成一般的男性，以完成壁畫的繪製作業。但里維拉絲毫不讓步，讓繪製現場陷入混亂，壁畫被蓋上白布，壁畫繪製作業因此中斷。

在這段期間，有人提出用林肯像來取代列寧，或是請MoMA現代藝術博物館收購作品等備案，但都遭到里維拉強硬拒絕，壁畫繪製進度陷入膠著，還讓此事件蒙上一層政治色彩。當時的社會受到世界大恐慌的影響，出現大量的都市貧困階層，並對洛克斐勒家族等富有的資本家抱持敵意，便相繼支持里維拉。甚至有勞工團體來到RCA大樓前抗議，反對銷毀壁畫，與警衛發生衝突。

最終在一九三三年十一月，洛克斐勒中心人員趁著里維拉離開作業現場時，銷毀了壁畫。原本在簽訂合約時，洛克斐勒中心希望里維拉能用畫布來作畫，方便在有狀況時拆下畫作，卻遭到里維拉拒絕。里維拉雖然堅持採用濕壁畫的形式繪製，但最後還是遭到破壞。也唯有透過強力破壞的方式，才能拆下壁畫。

為何洛克斐勒家族會委託社會主義者繪製壁畫？

令人感到不可思議的是，資本主義的代表洛克斐勒家族，竟委託社會主義狂熱者里維

正在繪製 RCA 大樓壁畫的里維拉，製作過程罕見地引起紐約人的關注，還連續多日吸引民眾前來欣賞。

拉繪製壁畫。

里維拉是在一九三一年十二月二十三日至隔年一月二十七日於MoMA舉行的個展中打響名號，並在美國藝術界一舉成為知名畫家。當時能在MoMA舉行個展，幾乎都是美國畫家，只有來自法國的亨利・馬諦斯的國外畫家得以在此辦展。若能在MoMA舉行個展，將是一舉成名的最佳機會。於是里維拉暫停在母國繪製國家宮（Palacio Nacional）壁畫的工作，帶著妻子芙烈達・卡蘿前往美國。他在

個展中展出了油彩畫、水彩畫、素描、濕壁畫等七件作品，作品反映時代風潮，將社會主義性的寫實主義帶入藝術界，透過作品呈現勞工遭到壓榨以換取美國的繁榮發展，受到藝術評論家的好評。此外，個展舉辦期間的入場參觀人數，創下五萬六千五百七十五位的最高記錄，超過馬諦斯展的入場人數，也讓里維拉成為美洲大陸最出名的畫家。

成功舉辦個展的三個月後，大受好評的里維拉在底特律美術館，負責繪製由二十七面大小牆面所構成的壁畫群「里維拉廣場」。當時底特律美術館的導覽手冊寫道：「在西洋美術中，象徵性地加入西班牙統治墨西哥時期的要素，是充滿新大陸具創造性與可塑性的作品。」給予里維拉作品高度評價。里維拉在汽車大城底特律，造訪了福特與克萊斯勒等品牌的汽車製造工廠，以及醫藥、農藥、飛機等各類製造業工廠，透過壁畫呈現工廠的機器與操作機器的勞動者，藉此讚頌勞動者的偉大。

由於里維拉在美國打響名號，也吸引紐約的藝術收藏家與上流階層的關注。換言之，他們愛上里維拉充滿魅力的話題性、嶄新的作品風格與壯闊感，但卻沒有仔細研究里維拉透過作品所要傳達的主題與訊息。

172

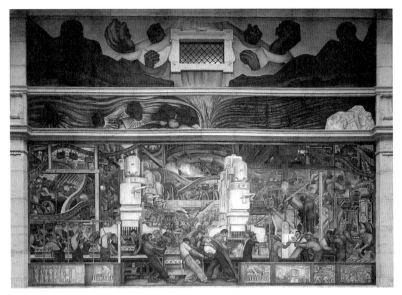

迪亞哥・里維拉〈底特律的產業，以及人們與機械〉
1932 — 1933 年 濕壁畫 底特律美術館北牆

「里維拉廣場」的部分壁畫作品，里維拉親自參觀汽車產業大城底特律的工廠，壁畫主題為「1932 年型福特 V8 引擎與變速箱製造」，畫面上方為握著煤炭的手。

此外，洛克斐勒家族是里維拉於 MoMA 舉辦個展的中間人，當時美國政府為了增進與墨西哥政府之間的良好政治關係，作為文化外交的一環，便積極推動墨西哥畫家在美國舉辦個展。里維拉在舉辦個展時，納爾遜・洛克斐勒的母親艾比（Abby Aldrich Rockefeller），還大力支持里維拉。

艾比是策劃藝術展覽與建築設計的中心人物，直到壁畫遭到銷毀前，她充分理解里維拉的創作理念。事實上，當里維拉提出「壁畫中要新增列寧像」的要求時，艾比也沒有表達反對意見。

雁過拔毛，毫不妥協的里維拉

即將完成的壁畫卻遭人破壞，屢次受挫的里維拉並沒有輕易屈服，他將壁畫部分完工的報酬當作活動費用，在紐約工人學校的牆面繪製列寧像。由於這棟大樓預定在日後拆除，為了能在不破壞壁畫的前提下自由拆卸，里維拉選擇在二十一片活動式的畫板上，繪製濕壁畫。

紐約工人學校校方將大樓拆除後，將二十一片活動式畫板存放至其他場所，但之後因火災，有十三片畫板燒毀，剩餘的八片遭變賣，輾轉於世界各地。令人意外的是，名古屋市美術館在一九九七年收購了其中一件畫有列寧的畫作〈無產階級的團結〉，現在畫作被設置在館內的常設展場牆面展出，參觀民眾隨時都能欣賞由里維拉所繪製的列寧像。

此外，里維拉花光了洛克斐勒家族所支付的報酬後，他遵從妻子芙烈達‧卡蘿的要求，一同返回墨西哥。返國後，里維拉取得羅德里茲政權的認同與金援，在墨西哥城與國家宮的中央階梯牆面上，描繪〈十字路上的人〉還原壁畫。此舉是為了突顯當初在未完成RCA大樓壁畫的狀態下，卻遭到洛克斐勒破壞的蠻橫舉止，並強調藝術創作的正當性。

除了列寧畫像，里維拉還在壁畫畫上他所崇拜的馬克思、恩格斯、托洛斯基等蘇聯建國元

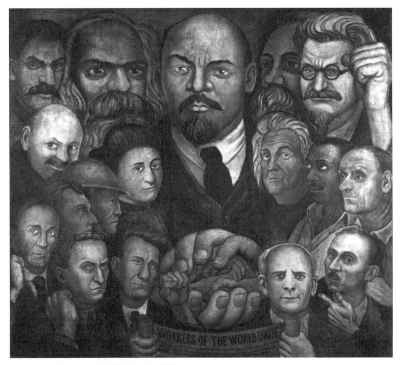

迪亞哥・里維拉〈無產階級的團結〉
1933 年 濕壁畫 161.9×201.3 ㎝ 名古屋市美術館藏

紐約工人學校的壁畫。洛克斐勒大樓的壁畫遭銷毀後，由共產黨所成立的紐約工人學校，
委託里維拉繪製壁畫。在 21 片畫板上描繪的壁畫，其中一片名為〈無產階級的團結〉，
透過大量肖像來諷刺壁畫銷毀事件。壁畫上方中央為列寧，列寧右邊為托洛斯基，左邊為
馬克斯。

老。在壁畫中
十字路左側的
資本家陣營區
域，可見與濃
妝豔抹的妓女
一同喝著馬丁
尼的小約翰・
戴維森・洛克
斐勒。

16

不喜歡畫作？
竇加〈馬奈先生與夫人〉遭到撕裂的事件

在此介紹在印象派盛行的時代之前，確立近代繪畫之路的愛德華・馬奈，以及描繪練習芭蕾舞景象之作〈舞者〉的知名印象派畫家——愛德加・竇加。

在一八七〇年左右，私交甚篤的兩人曾互贈畫作，竇加曾送〈馬奈先生與夫人〉給馬奈，馬奈則是送靜物畫〈李子〉給竇加。不過馬奈並不滿意這幅〈馬奈先生與夫人〉，於是割破畫了有妻子的右側畫布部分。

過了一陣子的某天，竇加前往馬奈家作客，發現送給他的畫作被割破後，一氣之下將這幅畫帶走，一句話也不說的離開馬奈家。回到家後，竇加看到馬奈送給他的〈李子〉，難以抑制心中怒火，便把畫作寄回去。

馬奈收到竇加歸還的〈李子〉後，很快就變賣了畫作。

過沒多久，竇加與馬奈重修舊好。但是以往善於用畫筆修補畫作的竇加，卻沒有修補這幅〈馬奈先生與夫人〉，還將畫作擺在家中直到過世。

愛德加·竇加〈馬奈先生與夫人〉
1868 — 1869 年 油彩 畫布
65×71 cm
北九州市立美術館藏

被割破之處恰巧落在馬奈夫人
的側臉上，讓人物無法辨識；
米色部分為補上的畫布。

愛德華·馬奈〈李子〉
1880 年
油彩 畫布
19.2×25 cm
休士頓美術館館藏

附帶一提，畫作經過輾轉，一九七四年北九州市立美術館為了紀念開館，購入此畫。這是在日本能親眼欣賞的珍貴「消失藝術」。

對於竇加所畫的〈馬奈先生與夫人〉，馬奈到底有哪些不滿意的地方？為何竇加拿回畫作後，卻沒有做任何修補，而是選擇擱置在家呢？

情同手足的馬奈與竇加

愛德華‧馬奈於一八三二年出生，比竇加年長兩歲。他出生於富裕的中產階級家庭，外出時都會戴上黑色帽子，顯現紳士的姿態，卻也具有頑固不肯輕易妥協的另一面。像是表現裸女與兩位穿著講究的紳士一同野餐的畫作〈草地上的午餐〉；將提齊安諾‧維伽略〈烏爾比諾的維納斯〉畫中的維納斯換成巴黎妓女的〈奧林匹亞〉等作品，雖然在二十一世紀的現今，這些畫作都堪稱為傑作，但在道德觀念保守的十九世紀美術界，馬奈的畫作被視為是不雅作品，受到世人嚴厲的批評。馬奈擅長忠實刻畫工業革命下的近代化與都市化之生活風景，而不是神話或聖經中的世界，替法國美術界掀起革命，是印象派畫家的先驅。

愛德加‧竇加則生於一八三四年，雖被歸類為印象派畫家，但其作品風格與印象派有

些微差異。多數的印象派畫家會在戶外架起畫架與畫布，描繪大自然風景中的光線變化，但竇加則是專注在觀察劇場跳舞的芭蕾舞者與馬戲團的馬匹等，試圖捕捉動感的瞬間。

眾所皆知，竇加的性格難以取悅，喜歡諷刺他人，而且血氣方剛。

馬奈與竇加是追求獨創性具「新型態繪畫」的畫家，兩人相知相惜，但言詞犀利的他們，也屢次用言語中傷對方，話題超過談論藝術的範圍。

馬奈於 1869 年繪製的石版畫，畫中呈現藝術家聚集於咖啡廳聊天的景象，此處應為法國的蓋爾波瓦咖啡館。1862 年，馬奈曾邀請竇加至蓋爾波瓦咖啡館聚會，而建立交情。

竇加曾批評馬奈沽名釣譽，馬奈則是揶揄竇加對女性沒有興趣，兩人屢次在咖啡廳上演爭吵的戲碼。雖然表面上是爭執不休的關係，實際上卻也是無話不談的朋友。最有力的證據是馬奈〈草地上的午餐〉、〈奧林匹亞〉等作品的畫中人物，職業模特兒維多莉安・莫涵（Victorine Meurent），在同時期也是竇加作品的模特兒，不難想像是馬奈將莫涵介紹給竇加。此外，竇加曾描繪音樂家或畫家，其肖像畫系列中可見馬奈的身影，包含素描、銅版、石版畫等，約留有十幅

愛德加・竇加
〈坐在椅子朝向右邊的馬奈〉

1864 — 1865 年 蝕刻版畫
19.4×12.7 cm 底特律美術館館藏

愛德加・竇加
〈坐在椅子朝向左邊的馬奈〉

1866 — 1868 年 蝕刻版畫
17.1×12 cm 大都會藝術博物館館藏

的馬奈肖像畫。從一八五三年起約二十年間，竇加大約畫了四十五幅肖像畫，這是竇加描繪特定人物肖像畫的最多數量。

仔細觀察這些作品，可看出竇加試圖透過畫筆呈現馬奈的內心與本性，不單只有描繪馬奈的外貌。馬奈看到竇加不斷摸索肖像畫的全新表現形態，而非僅描繪外觀特徵後，默許竇加踏入他個人的私領域作畫。換言之，在竇加畫了爭議作品〈馬奈先生與夫人〉之前，兩人的確有相當程度的交情。

〈馬奈先生與夫人〉是什麼樣的畫作？

以下要詳細介紹被馬奈割破的爭議作品〈馬奈先生與夫人〉。這幅畫作的長為七十一公分，高為六十五公分，幾乎是正方形。有描繪和無描繪的區域後方都有墊上麻布，並使用長方形的木框固定。

畫作的場景為馬奈的自家，畫中可見馬奈伸著腳躺在沙發上，看著一旁的夫人蘇珊彈奏鋼琴。畫中的馬奈，神情看起來有些傲慢，或是用意興闌珊來形容。蘇珊是一位鋼琴家，當時家中經常舉辦演奏會或沙龍社交聚會，邀請朋友或同好前來。竇加所描繪的〈馬奈先生與夫人〉，應該就是呈現馬奈家稀鬆平常的生活風景。然而，馬奈筆直地割破畫布

右邊的區域，大約占了四分之一的範圍，被割掉二十公分的畫布，剛好就是描繪彈奏鋼琴的馬奈夫人之側臉。

到底發生什麼事，讓平常總是展現紳士舉止的馬奈，做出如此令人難以想像的舉動？

為何他會割破知心好友竇加贈送給他的重要畫作呢？

◎割破畫作的真相1：竇加所描繪的馬奈夫人長相平庸

知名的藝術評論家吉恩・薩瑟蘭・博格斯（Jean Sutherland Boggs）是研究竇加的專家。她曾分析，竇加所呈現的馬奈夫人，不僅體態豐腴，臉部也未經任何修飾，顯得過於寫實。法國女性畫家貝絲・莫莉索（Berthe Morisot）看到這幅畫後，挪揄「這是擁腫的蘇珊！」馬奈可能是聽到她這麼說，一氣之下割破畫布。

曾與竇加往來的畫商安伯斯・佛拉（Ambroise Vollard），在其出版的回憶錄《畫商的回憶》寫道：「也許是馬奈認為畫中夫人的姿態，會破壞整體畫作的協調感，因而割破畫作。」據說竇加本人曾說出心中的想法。

愛德華‧馬奈〈彈奏鋼琴的馬奈夫人〉
1868 年 油彩 畫布 38.5×46.5 ㎝
奧賽博物館館藏

由馬奈所畫的馬奈夫人，據推測，這是他想要給竇加參考的範本。

雖然馬奈沒有做出任何評論，但從他的現存其他作品中，證實他對於〈馬奈先生與夫人〉的確感到不滿意。在竇加畫了〈馬奈先生與夫人〉後，在相近的時期，馬奈也畫了一幅〈彈奏鋼琴的馬奈夫人〉，透過這幅作品，馬奈宛如是在教竇加「你應該這麼畫蘇珊才對」。

◎割破畫作的真相2：馬奈看到夫婦的肖像畫後感到不舒服

在寶加描繪馬奈夫婦的時期，馬奈與年輕畫家貝絲・莫莉索有不正當的男女關係。寶加深知背後的事實，擅長以諷刺性的表現來呈現畫中人物內心的他，透過此畫呈現馬奈夫婦的內心世界，以及兩人之間相處的真實氛圍。馬奈看到畫作後，可能產生讓他快要窒息的不舒服感，才會衝動割破畫作。愛爾蘭詩人喬治・摩爾（George Moore）也曾當過寶加肖像畫的模特兒，在馬奈過世後，他見到這幅畫後說：「只要是認識馬奈的人，很難用稀鬆平常的心情去看這幅畫，並不是因為畫得很像，而是看到畫中人物後，宛如見到馬奈的亡魂。」

寶加是能透過繪畫忠實呈現人內心深處的高手，摩爾的這番話語，似乎代替馬奈訴說，當時他在看到這幅畫時，內心所帶來的衝擊感。

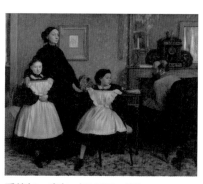

愛德加・寶加〈貝里尼一家〉
1865 — 1869 年 油彩 畫布
201×249.5 cm 奧賽博物館館藏

寶加替親戚貝里尼男爵一家人所描繪的作品，
畫中赤裸裸地刻劃出眼神空洞的姨媽，以及
對於人生感到絕望的姨丈。

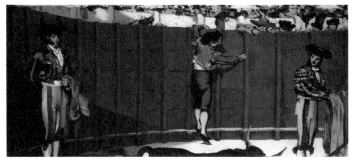

愛德華・馬奈〈鬥牛〉 1864 年 油彩 畫布
47.9×108.9 ㎝ 弗里克收藏館館藏

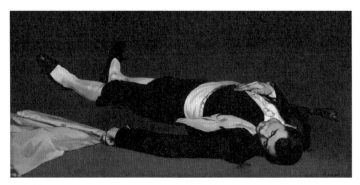

**愛德華・馬奈
〈死亡的鬥牛士〉**
1864 年 油彩 畫布
75.9×153.3 ㎝
華盛頓國家藝廊館藏

原本〈鬥牛〉與〈死亡的鬥牛士〉這兩幅畫，
是同屬〈鬥牛場上的事件〉作品中的畫面，
但馬奈把畫作分割成上下兩部分，再經過畫
筆修飾後於沙龍展出。〈死亡的鬥牛士〉是
他的代表作之一。

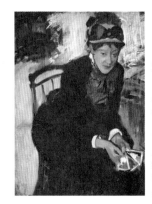

**愛德加・竇加
〈瑪麗・卡薩特肖像〉**

1880 — 1884 年 油彩 畫布
73.3×60 ㎝ 英國國家肖像館館藏

竇加曾邀請畫家瑪麗・卡薩特參與印象派作品
展的展出，兩人是一生至交。但卡薩特曾表示，
她不想讓別人知道自己是這幅畫的模特兒。這
幅由竇加所畫的肖像畫，畫中的卡薩特露出詭
異笑容，招致卡薩特的厭惡。

◎割破畫作的真相3：不是只有竇加的作品曾被馬奈割破

但是同為畫家的馬奈，為何能毫無猶豫地割破畫作呢？事實上，站在馬奈的角度來看，割破畫作也許不是一件殘忍的事情。因為他在作畫時，常常考量到構圖效果或在創作過程中轉變想法，屢次裁切自己的作品。例如，馬奈於一八六四年於藝術沙龍展出的作品〈鬥牛場上的事件〉，由於畫作被批評為太過暴力，馬奈便將作品分割成上下兩部。上半部的〈鬥牛〉，目前為弗里克收藏館館藏；下半部的〈死亡的鬥牛士〉則是華盛頓國家藝廊館藏。據說，馬奈也曾裁切自身收藏的多米尼克・安格爾與德拉克羅瓦等畫家的畫作。

為何竇加沒有修復畫作，而是選擇擱置？

發生割破畫作事件後，馬奈與竇加兩人暫時處於絕交狀態。不過，馬奈曾推薦竇加替畫家貝絲・莫莉索一家人繪製肖像畫。莫莉索在手記中寫道，來到一八七〇年代，馬奈與竇加兩人似乎和好了。

此外，竇加還重畫了被割破的馬奈夫人畫作範圍，想要再將畫作送給馬奈。但在割破畫作事件的十三年後，馬奈於一八八三年過世，享年五十一歲。

馬奈過世後，竇加的這幅畫變得如何了呢？根據近年所發現的竇加本人照片，看出一

186

1895 年至 1897 年期間所拍下的照片，竇加與畫家阿爾貝‧巴托洛梅兩人坐在畫室，牆上掛著被割破的〈馬奈先生與夫人〉，左下掛著馬奈的靜物畫〈火腿〉，右邊也是馬奈的石版畫。巴黎國立圖書館館藏。

絲端倪。透過照片可見年邁的竇加，與客人一同在畫室聊天歇息的情景，還拍到掛在牆上的〈馬奈先生與夫人〉，畫作依舊是割破的狀態。也就是說，竇加雖然打算重畫，但直到晚年，他甚至都還沒填補被割破的部分，照片證明了一切。

為何竇加喪失修復畫作的動力？現今收藏畫作的北九州市立美術館，前館員山根康愛如此分析，兩人在爭吵後，當竇加看到馬奈畫的〈彈奏鋼琴的馬奈夫人〉，便失去修復畫作的意

念。如照片所見，直到竇加的晚年，〈馬奈先生與夫人〉依舊被固定在右側留有開口的長方形畫框中，推測是在竇加過世後，後人用畫布填補了被割破的部分，再重新裝框。在這張拍攝竇加畫室的照片被發現之前，人們原本認為是由竇加所補上的畫布，但其實是由遺族或畫商，用麻布蓋在被割破的右側區域（修補的畫布右下角可見畫商安伯斯・佛拉的蓋印），調整畫面後再變賣畫作，可如此推測。

即便受損仍留名後世的畫作，現今由北九州市立美術館妥善保存，透過公開展出，讓世人認識這兩位個性畫家之間的故事。約一百五十年前，多次激發火花的兩人，沒想到以意想不到的形式，讓經典作品永續傳世。

第四章

———

毀損的人類遺產與重生的故事

許多珍貴的文化遺產因變質、火災、地震、人為疏失等
因素而改變風貌，專家嘗試透過精密的複製或光雕投影
技術，持續努力將藝術遺產的記憶流傳後世。

因保存不善而逐漸褪色
高松塚古墳壁畫〈飛鳥美人〉的修復與重生

高松塚古墳的石室壁畫，被視為是日本考古學史上「世紀大發現」。最早發現壁畫的，是居住在奈良當地明日香村檜前的村民。村民是在一九七二年（昭和四十七年）三月二十一日發現壁畫，早在幾年前，他們為了建造用來儲藏薑的倉庫，便在古墳南側挖掘洞穴，結果挖出四方形石板。當時的古墳維護與規畫並沒有像現今如此完善，但由於整個明日香村都屬於遺跡範圍，居民認為應該有古蹟埋藏於此，所以立刻通知村公所。當時村公所也擬定了古墳周圍的步道建設計畫，於是委託奈良縣立橿原考古學研究所所長末永雅雄，進行挖掘調查。

日本郵政省於 1973 年發行的 50 日圓郵票，藉此籌措高松塚古墳壁畫保存基金。販售價格為 60 日圓，將其中的 10 日圓作為捐款用途。

雖然末永所長決定要挖掘高松塚古墳，但調查團隊人員不足，挖掘的主要工作還是由明日香村統籌。末永所長還請來當時在關西大學擔任副教授的網干善教，擔任挖掘現場負責人。

進行開挖調查後過沒多久，眾人便目睹令人吃驚的景象，古墳留下遭人盜挖的痕跡，原本擺在石室中央的棺木幾乎消失，周圍竟可見色彩鮮明的壁畫，這是在日本首度發現的古墳壁畫。根據研究資料指出，現今的高松塚古墳，應是在飛鳥時代末期的藤原京時代（六九四至七一〇年）建造而成，當時為古墳時代的末期。

仔細檢視古墳與石室的規模格局後，古墳的外觀為兩層式圓墳，下層直徑二十三公尺、上層為十八公尺，高度為五公尺。備受矚目的石室，南北長度為二百六十五公分、東西長度為一百零三公分，高度為二百一十三公分，是二至三位成人需蜷曲身體才能勉強進入的空間。石室是以凝灰岩石板層層堆砌而成，內側的石板則塗上數毫米厚的灰泥，表面畫有壁畫。

一九四九年（昭和二十四年）國寶法隆寺金堂壁畫因火災而損毀，遺憾仍記憶猶新，沒想即使過了將近一千三百年，為何壁畫的色彩依舊鮮明？當時沒有人能提出有力的資料。

變質後

〈男子群像〉高松塚古墳

男子群像壁畫明顯褪色，人物的輪廓
也變得模糊。

到又出現了同時代的國寶級古墳壁畫，這事頓時成為日本全國報紙與電視新聞頭條，引發考古學熱潮。

接連失敗的壁畫保存工作

在一九七二年（昭和四十七年）三月二十一日發現的「高松塚古墳壁畫」，其調查與管理相關工作在下一個月的四月五日，升等為國家級計畫，歸為日本文化廳管轄，在一九七四年（昭和四十九年）獲選定為國寶。

之後於一九七六年（昭和五十一年）至一九八五年（昭和六十年）的期間，日本文化廳三度進行「壁畫保存修理工程」，調查重點在於埋在土中將近一千三百年的壁畫「為何不會消失？」並透過科學方法來驗證。根據分析，在相對溼度接近百分之百的密閉空間裡，加上在繪製壁畫的同時是以天然顏料

剛發現
壁畫後

〈飛鳥美人〉高松塚古墳

西牆的女子群像壁畫，色彩依舊鮮明清晰，散發優雅的神情，被稱為〈飛鳥美人〉的畫作，成為高松塚古墳的特徵。左上照片為挖掘後的〈飛鳥美人〉，從服裝的色彩可看出畫中女性的身分地位比男性更高。在西牆壁畫的女性群像中，其中一位女性視線朝向埋葬處，推測該名女性應該是亡者的妻子。畫中女性的服裝，與遺留在朝鮮半島高句麗遺跡群（位於北韓）的風格相似，傳達飛鳥時代的國際化現象。

變質後

上色，因而產生良好的保存狀態。反過來說，因挖掘調查而開通石室後，調查員與作業員頻繁進出，石室內的溫度與濕度會產生變化，造成壁畫的變質。此外，人員出入也增加了微生物或昆蟲入

侵的風險。在發現壁畫的時候就有人提出警告，表示在調查的過程中會產生上述的後果。

在調查過程中，壁畫多次發霉，日本國民是透過二〇〇四年的新聞報導，才得知高松塚古墳壁畫正因發霉而逐漸消失。即使石室有完善的空調設備，依舊難以防止發霉與褪色，所以研究團隊只好在二〇〇四年（平成十六年）公開承認：「因雨水侵蝕與發霉，造成畫有壁畫的灰泥區域嚴重脆化，灰泥有崩落的危險。」事實上，文化廳在二十年前便已經掌握壁畫產生大量霉斑的資訊，官員雖提出對症下藥的改善方針，但實際上僅坐等自己的任期屆滿，欠缺一套負責且世代交替的完善作業系統。

雖然理想的情況是將所有遺跡放在原址保存，但壁畫的修復已迫在眉睫。於是在二〇〇六年起，團隊開始進行高松塚古墳石室的拆解修復作業。

放棄原址保存的計畫，改將壁畫移至可完善管理的環境

團隊小心翼翼地拆解古墳內的石室，將石室搬移到溫度控制在二十一度、濕度五十五度的古墳壁畫保存修復所，壁畫終於重現光輝。團隊運用名為海蘿的紅藻類植物來去除霉菌，洗淨效果不錯，另外還使用了不會對壁畫造成影響的酵素，均發揮極佳的效果。從二〇〇八年開始，民眾能透過期間限定的參觀通道，觀看壁畫的修復作業。

團隊在進行一連串的拆解作業時，還運用最新的數位技術，利用3D雷射測量的方式，在電腦重現石室的3D建模，除了記錄石室的結構與細部形狀，還能分析古墳的建造技術與過程等詳細資訊。此外，為了精準記錄拆解石室前的壁畫位置，團隊運用高解析度數位相機，製作石室內部的影像地圖。

到了二○一七年秋天，團隊向媒體公開了修復作業前後的比較照片，能看出修復作業接近完成。睽違多年，〈飛鳥美人〉終於重現於世人眼前。

經歷約四十年的高松塚古墳壁畫保護與修護作業，訴說了保存脆弱文化財產的難處。

根據原訂計畫，在完成石室的拆解與修復後，要將石室搬回古墳的原址，但由灰泥層與凝灰岩構成的石室，因變質程度明顯，要保持現狀重新將石室搬進古墳，更是極為困難的事情。

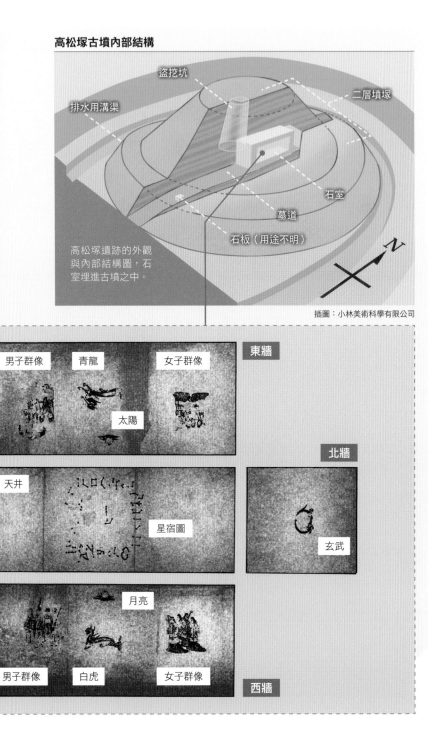

高松塚古墳內部結構

盜挖坑

二層墳塚

排水用溝渠

石室

墓道

石板（用途不明）

N

高松塚遺跡的外觀與內部結構圖，石室埋進古墳之中。

插圖：小林美術科學有限公司

東牆

男子群像　　青龍　　女子群像

太陽

北牆

天井

星宿圖

玄武

月亮

男子群像　　白虎　　女子群像

西牆

一同檢視高松塚古墳內部構造吧！

在石室側面的四面牆，除了遭盜墓者破壞的南牆之「朱雀」，還畫有「玄武」、「白虎」、「青龍」稱之為四象（四神）的神獸。東西牆面可見手持傘、團扇、毬杖（古時擊毬用具，如同現代的曲棍球）的十六位男子與女子群像。青龍的上方為金色太陽，白虎上方為銀色太陽，在天井則繪有古代中國的天文圖「星宿圖」，星體則是以金箔所構成。

這些壁畫有何象徵意義呢？根據考古學者來村多加史的分析，壁畫中的男女象徵著亡者出遊的景象，因而呈現燦爛奪目的色彩，畫中男女也雀躍步行。日本美術數位修復師小林泰三表示，修復後的石室若平躺下來，會發現朝向南牆出口的畫中人物，給人一種正在移動的錯覺。

古墳中埋有壯年至老年的男性，因為考古學家曾挖掘出頭部消失的人骨。挖掘出的陪葬品包括中國唐朝的「海獸葡萄鏡」、「唐樣太刀銀製金具」玉器與棺木的裝飾金屬製品等物品。據推測，亡者應為日本天武天皇的皇子忍壁皇子。

高松塚古墳外觀　　　　　　攝影者：虎克船長／PIXTA

高松塚古墳石室展開圖

南牆

盜挖坑

照片提供：小林美術科學有限公司

18 保護與展示兩萬年前的洞窟壁畫
製作精細的拉斯科洞窟複製壁畫，並開放參觀

〈拉斯科3號〉終於來到日本

二〇一六年十一月，東京上野的國立科學博物館舉辦「世界遺產拉斯科展」，吸引全日本美術與考古學迷前來參觀。展出內容包括舊石器時代晚期克羅馬儂人為了繪製壁畫，於洞窟中使用的「拉斯科之燈」、野牛與馬的雕像等，包含在日本第一次公開展出的資料，約有兩百四十件作品展出，令人記憶猶新。「世界遺產拉斯科展」之後在東北歷史博物館和九州國立博物館巡迴展出，文物的精細程度，讓人無法想像它是來自兩萬年前的遺物，吸引日本各地民眾前來一睹風采。

「世界遺產拉斯科展」中，最受歡迎的是重現拉斯科洞窟的壁畫，也就是複製品〈拉斯科三號〉。現在法國政府為了保存壁畫的完整性，已禁止一般民眾進入洞窟，但為了滿足來自世界各地的藝術迷對於壁畫的好奇心，在法國政府的主導下，運用3D雷射掃描技

198

術來測進行測量，再透過細膩的手工繪製作業複製壁畫，於二〇一二年製作出〈拉斯科3號〉。〈拉斯科3號〉的尺寸比照實體，還原的精密度大約在一毫米以下，而且在任何地方都能重現。結合數位製圖的技術與藝術家的高超技巧，完成令人歎為觀止的壁畫複製品。看到黑色壯碩身軀的〈黑母牛〉，以及出現鳥頭人類的「井之場景」後，相信都會讚嘆不已。此外，壁畫是透過色彩與線刻兩大技法製作而成，僅在線刻部位打光，呈現出精緻的線條，讓人沉浸於夢幻的史前時代光景。

發現壁畫與禁止參觀

拉斯科洞窟壁畫是一九四〇年九月，在法國西南部的蒙蒂尼亞克鎮被發現的。有位名叫馬塞爾・拉維達的十八歲少年，在跟愛犬玩耍時，因為愛犬掉到洞裡，他在尋找愛犬的過程中，偶然間發現祕密的地下通道。過幾天，拉維達與三位朋友組成探險隊，大膽挖開洞窟入口進入內部，當他們點亮手上的油燈後，發現洞窟內到處可見畫有動物的壁畫。

發現兩萬年前的壁畫，可說是一大新聞。經過媒體的大篇幅報導，吸引許多人前來拉斯科洞窟參觀，但現場欠缺容納觀光客的設施，法國政府只能暫時關閉拉斯科洞窟。

©Bayes Ahmed

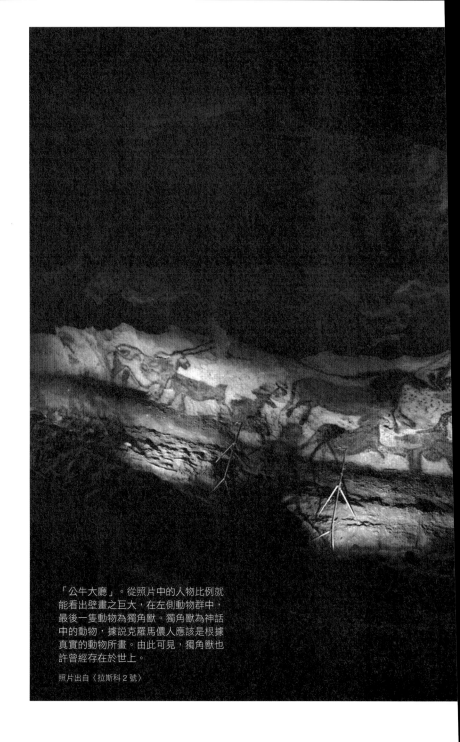

「公牛大廳」。從照片中的人物比例就
能看出壁畫之巨大,在左側動物群中,
最後一隻動物為獨角獸。獨角獸為神話
中的動物,據說克羅馬儂人應該是根據
真實的動物所畫。由此可見,獨角獸也
許曾經存在於世上。

照片出自〈拉斯科 2 號〉

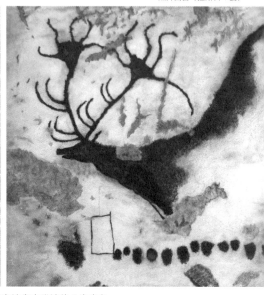

（左）體型高達 98 ㎝的鹿線刻畫，（右）寫實地畫出發達的公鹿鹿角。

八年後的一九四八年七月，由於照明設備與參觀步道趨於完善，法國政府重新開放拉斯科洞窟。於是參觀者日漸增加，到了一九五五年，每日平均多達一千兩百人造訪。

隨著參觀者越來越多，拉斯科洞窟開始劣化，主因在於參觀民眾進出後產生的二氧化碳、熱氣與濕氣，讓密閉了約兩萬年的洞窟環境，在僅十幾年之間產生劇烈變化。根據文獻記載，從開放參觀兩年後的一九五〇年，在洞窟牆面就發現綠色、白色、黑色的菌斑。此

外，為了改善洞窟內的濕度條件，法國政府於一九五八年安裝了空調設備，但成效不彰，專業的考古學家沒有全程監督洞窟改善工程，也是原因之一。洞窟內的真菌大量繁殖，導致壁畫逐漸淡化，為了保護寶貴的拉斯科洞窟，必須有人提出具建設性的對策才行。

一九六三年，當時擔任法國文化部長的馬爾羅，決定關閉拉斯科洞窟。除了暫停導覽活動，並大幅限制研究人員入內的人數，而且每年僅限開放三十天，每日開放入內人數只有五人，時間也限制在四十五分鐘內。從一九九九年起，法國政府進行為期一年的洞窟整修工程，但壁畫的劣化程度依舊明顯，只能全面關閉。二〇〇一年後，全面禁止所有人參觀壁畫。

對外展出拉斯科洞窟複製品而大受好評

雖然明令禁止參觀，但反而激起外界想要一窺究竟的好奇心，這就是人的天性。即使文化部長馬爾羅宣布關閉拉斯科洞窟，但民眾想要前來參觀的聲量依舊高漲。對此，法國政府決定製作拉斯科洞窟的複製品。一九八三年，在原始洞窟的相同丘陵上，製作了名為〈拉斯科2號〉的複製品，重現內部的壁畫，以供民眾參觀。洞窟複製品名稱源自真實壁畫〈拉斯科1號〉，將複製品取名為2號是為了方便辨別，也就是第二代拉斯科洞窟。歷

A 支洞 井之場景

壁畫中唯一畫有人類的區域，描繪被長矛刺中而受傷的野牛，以牛角突襲人類，人類雙手張開躺在地上。人類用長矛刺中野牛後，可能遭遇野牛的反擊。人類的頭部為鳥頭形狀，手指只有四根，有文獻指出畫中人物應為頭戴面具的巫師，但真實情形不明。

C A

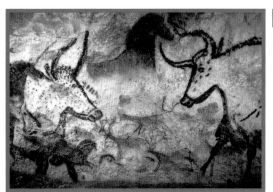

B 主洞

公牛大廳

描繪體型超過五公尺以上的巨牛，以及奔馳的馬及鹿群，屬於主要展間。照片皆出自〈拉斯科 1 號〉。

拉斯科洞窟入口

還原拉斯科洞窟內部構造

除了公牛大廳，其他照片皆出自〈拉斯科 4 號〉。

C 支洞

後殿

「游泳的鹿群」

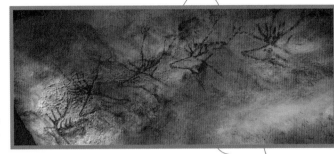

鹿群的線刻畫，僅劃
出頭部是為了呈現
鹿群正在河裡游泳
的姿態。

©Traumrune wikimedia Commons CC BY-SA 3.0

D 支洞　中廳

D

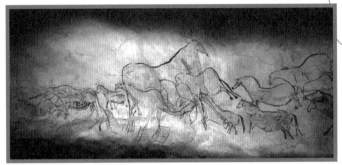

「大型黑母牛與馬群」

©Traumrune wikimedia Commons CC BY-SA 3.0

體型超過兩公尺的大型母牛，氣勢磅礡。

©Traumrune wikimedia Commons CC BY-SA 3.0

E

B

「黑色頭部與
紅色身體的母牛」

於入口天井處的巨大紅
牛，使用混有氧化鐵的
顏料來描繪母牛的紅色
身體。

E 後洞　軸狀長廊

205

經十年的歲月，複製品主要以手工作業方式測量洞窟結構後，再透過臨摹重現原始洞窟40%的部分，以及80%的壁畫。

接著在二〇一二年法國政府又製作〈拉斯科3號〉（「世界遺產拉斯科展」所展出的複製品），由於克羅馬儂人當初是使用鐵氧化物、錳礦石等材料來製作顏料，複製品也以相同成分的顏料製作而成。〈拉斯科3號〉的還原度更甚〈拉斯科2號〉，在世界各地巡迴展出時，創下超過一百萬人的參觀者人數。

持續演進的拉斯科洞窟壁畫復原工作，新時代的〈拉斯科4號〉

在拉斯科地區，〈拉斯科2號〉長年來滿足許多民眾想一窺洞窟究竟的願望，但〈拉斯科2號〉並不是整體洞窟的複製品，加上與原始洞窟處於同個丘陵地，有學者指出

〈拉斯科2號〉也會影響自然環境。因此，法國政府與地方政府及歐盟合作，總計花費六千六百萬歐元的鉅額資金，在距離拉斯科洞窟約一·五公里處的溪谷，也就是蒙蒂尼亞克拉斯科國際洞窟壁畫藝術中心，開設〈拉斯科4號〉。在開幕儀式上，前任法國總統法蘭索瓦·歐蘭德（François Hollande）稱讚〈拉斯科4號〉為「超過複製品領域的藝術品」，並邀請當初發現壁畫的小孩中，唯一還在世的柯恩卡斯（Simon Coencas）擔任嘉賓，當時他已經八十九歲。

花費四年時間製作而成的〈拉斯科4號〉，完整複製全長兩百公尺的拉斯科洞窟，內部跟原始洞窟一樣陰暗涼爽，還隱約可以聽到低沉的聲音，參觀者透過燈光，可沿著參觀路線細細欣賞精細重現的壁畫。透過專家的導覽與解說，讓參觀者產生洞窟探險的感受。

此外，〈拉斯科4號〉除了有洞窟的複製品，並結合最新虛擬技術，民眾可配戴3D眼鏡，觀看3D影像導覽解說，充分發揮寓教於樂的功能。

〈拉斯科4號〉儼然成為蒙蒂尼亞克的全新地標，透過複製品，得以讓廣大民眾感受與遙想由史前時代人類所打造的偉大藝術。

何謂拉斯科洞窟壁畫？

洞窟所在的蒙蒂尼亞克，是多爾多涅省的村莊，位於距離巴黎約五百公里處。舊石器時代的遺跡分布各處，是綠意盎然的丘陵地區。

繪製壁畫的是克羅馬儂人，他們居住在四萬至一萬四千五百年前的歐洲，過著狩獵採集的生活，也是最早作畫的人類。克羅馬儂人在西班牙與法國等地，約留有三百件的洞窟壁畫，其中一件是在約兩萬年前完成的拉斯科洞窟壁畫。相較於其他壁畫，拉斯科洞窟壁畫的畫中動物數量豐富，色彩鮮明，保存狀態良好，是舊石器時代具代表性的美術作品。

洞窟長度約二百公尺，內部並非筆直一整條，而是由主洞、支洞、後洞與聯繫三個洞窟的通道

後洞「軸狀長廊」

穿越主藝廊的「公牛大廳」後，來到極為狹窄的後洞。突出的岩石加上狹窄的通道，在左右天井的牆壁可見壁畫。在入口處的天井附近，可見已絕種的原牛（牛種之一）與馬的群體壁畫。

©Francesco Bandarin

208

構成。從洞窟四處可見馬、公牛與母牛、鹿、野牛等超過六百頭數量的動物繪畫，這些動物是在冰河時期棲息於歐洲的物種。此外，在所有動物中，馬大約占了一半的數量，對於克羅馬儂人來說是相當重要的動物。

後洞的軸狀長廊，是拉斯科洞窟的代表空間之一。克羅馬儂人在高度四公尺、長度十八公尺的洞窟牆面上，繪有馬、山羊、鹿等六十頭鮮豔的動物，其壯闊的景象被稱為「史前時代的西斯汀禮拜堂」。

不只這些動物，壁畫上還留有四百多個記號，還發現許多克羅馬儂人從外面帶進來的石器和顏料粉末等物品。而且當時的著色技術是以手指塗抹的方式進行，動物毛茸茸的樣子，則是用尖端被嚼碎的棍子來描繪。而且克羅馬儂人在作畫時，會透過管子以嘴巴噴出顏料，當時的作畫工具在洞窟內也有發現。

由於洞窟內肉食性動物，因此還挖出克羅馬儂人護身用的狩獵器具，這也是令人感興趣之處。由此可見，在拉斯科洞窟裡，不光只有壁畫，還留存許多克羅馬儂人的生活痕跡。

照片出自〈拉斯科 2 號〉

出現於壁畫上的斑紋馬，學者認為在數萬年前，世界上只有單色的馬匹。但德國研究所分析了 3 萬 5 千年前，在西伯利亞與歐洲所發現的 30 頭馬匹的骨頭與牙齒後，發現其中 6 匹具有類似豹紋的基因，因此斑紋馬並不是憑空想像的馬匹。

照片出自〈拉斯科 1 號〉

19

透過魯東的臨摹，重現德拉克羅瓦的〈獵獅〉

提起歐仁・德拉克羅瓦，在十九世紀的西洋美術史中，可是聞名於世的浪漫主義畫家。但二〇一五年在日本舉辦的「波爾多展」（Bordeaux Port de la Lune）中，只要是親眼看到德拉克羅瓦大作〈獵獅〉的民眾，相信都會感受到強大的衝擊，因為展出的〈獵獅〉畫作，上半部已經消失。

一八五五年，法國首度舉辦世界博覽會，由拿破崙三世所領導的法國政府，在博覽會展出多米尼克・安格爾、歐仁・德拉克羅瓦等令法國人驕傲的美術作品，藉此對外宣揚法國的悠久歷史與成熟文化。德拉克羅瓦獲得法國政府約一萬二千法郎的贊助，畫出在一八四〇至五〇年代經常受畫家描繪的主題之一，也就是古代近東風格的〈獵獅〉。

博覽會開展後，德拉克羅瓦的〈獵獅〉因人物、馬匹、猛獸密集交錯於畫面中，充滿動感與臨場感的構圖，獲得參觀民眾的熱烈討論。法國詩人兼評論家夏爾・波特萊爾（Charles Pierre Baudelaire）將此畫評為「不折不扣的色彩爆發之作」，給予最高評價。博

210

覽會展期結束，波爾多美術館決定收藏此畫，對於年少時期曾在波爾多生活，對當地有著眷戀的德拉克羅瓦而言，自己的作品能被故鄉波爾多收藏，是至高的榮耀。

可惜，在一八七〇年十二月七日，波爾多美術館發生大規模火災，有十六件作品完全燒毀，德拉克羅瓦的傑作〈獵獅〉，約有四分之二的部分遭燒毀。附帶一提，現今所見的波爾多美術館建築，是在發生火災後的五年後，於一八七五年至一八八一年重建而成。

雖然作品上半部已燒毀，但〈獵獅〉至今依舊是德拉克羅瓦的代表作品，在世界各地始終廣受好評。剩餘的下半部畫面中，大比例呈現猛獸的凶惡姿態，依舊給予觀者強烈的視覺衝擊。

畫家奧迪隆‧魯東（Odilon Redon）素來敬仰德拉克羅瓦，透過他所忠實臨摹的畫作，讓世人能重新欣賞因火災而消失的〈獵獅〉上半部畫面。

接下來藉由魯東的臨摹作品，一同檢視德拉克羅瓦〈獵獅〉的消失部分。

燒毀的德拉克羅瓦〈獵獅〉

上半部燒毀的德拉克羅瓦原作。與畫作標題獵獅相反，看起來比較像是兩隻獅子正在襲擊阿拉伯人。另一方面，透過魯東的臨摹作品，如同標題，可看出人類獵殺獅子的景象，所以人類依舊占有優勢。畫作雖然僅有四分之一部分消失，畫中的情境卻迥然不同，這也是有趣的地方。

歐仁‧德拉克羅瓦〈獵獅〉（部分）

1854 — 1855 年 油彩 畫布
175×360 cm
波爾多美術館館藏

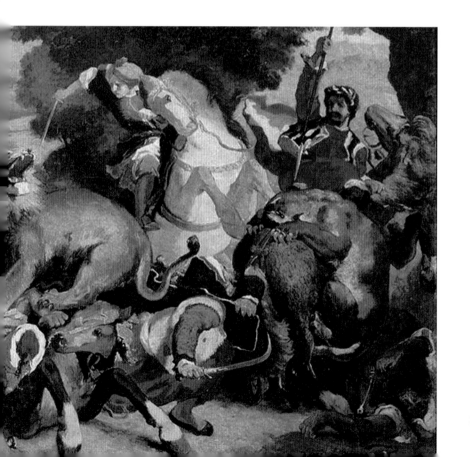

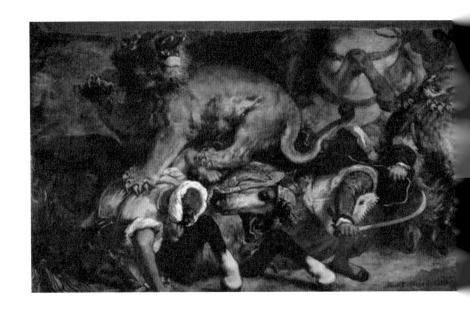

魯東所臨摹的德拉克羅瓦〈獵獅〉

魯東於 1864 年回到家鄉波爾多，從事繪畫創作活動。
他在 1870 年波爾多美術館發生火災之前的 1867 年，
開始臨摹畫作。除了當時由波爾多美術館收藏的〈獵
獅〉，〈米索倫基廢墟上的希臘〉也是臨摹作品之一。
對照焚毀與臨摹的〈獵獅〉上半部後，可看出德拉克
羅瓦所畫的是兩名男性獵人，而臨摹的畫面則以駕馭白
馬的男性為頂點，與公獅及母獅形成正三角形的安定構
圖。德拉克羅瓦仿效他所擁戴的彼得・保羅・魯本斯，
畫出擺出複雜姿勢的人物與動物；魯東的作品則是強調
整體畫面的安定構圖，不會給人混亂的印象。

奧迪隆・魯東
德拉克羅瓦〈獵獅〉之臨摹

1867 年 油彩 畫布
46×55.5 cm
奧賽博物館（委由波爾多美術館保存）

修復因地震而崩塌的亞西西聖方濟各聖殿

位於歐亞大陸板塊南端的義大利，是頻繁發生地震的國家。二〇一六年的義大利中部發生地震，令人餘悸猶存，這場大地震不僅奪走許多人的生命，也破壞許多寶貴的文物，像是在幾百年前建造的教堂與別墅，其中的壁畫與天井畫保存狀況令人堪憂。

例如，位於義大利中部城市亞西西的聖方濟各聖殿，聖方濟各墓地便坐落於此。於十三世紀建造而成的聖殿，華麗非凡，建造當時由頂尖的畫家作畫，裝飾性極佳。聖方濟各聖殿也因一九九七年的大地震，嚴重受損。聖方濟各聖殿分為上教堂和下教堂，上教堂的受損情形特別嚴重，崩塌的天井壓垮了主祭壇；損壞的天井與牆面，留有契馬布埃（Giovanni Cimabue）與喬托·迪·邦多納（Giotto di Bondone）等畫家所創作的繪畫。專家收集崩塌的繪畫

碎片後，進行修復作業，直到二〇一二年才完成修復。

要從難以預測的天災守護文物，是極為困難的事情。然而，義大利為了防止古代或中世紀建築崩塌，導致繪畫或雕刻等重要歷史文物消失，便透過現代的建材逐漸進行建築的補強。不過在某些情況下，如此現代化的介入反而會造成難以預測的損傷。以聖方濟各聖殿為例，在進行補強工程時，便拆掉了原有的木造梁柱，使用更為堅固的鋼筋混凝土。但有專家指出，由於鋼筋混凝土的彈性不如木材，反而成為大地震崩塌的原因。

在義大利如果有文物遭受破壞的情況，就是「藍帽部隊」登場的時候。他們受過藝術相關的專業訓練，負責搶救因災害受損的藝術品，屬於藝術專門救援隊，於二〇一六年組成，隸屬於義大利國家憲兵部隊之一。藍帽部隊的主要任務是保護受災害或恐怖攻擊波及的文物，並遏止文物的非法交易行為，希望能透過積極的行動與機制，致力於珍貴藝術品的維護與保存。

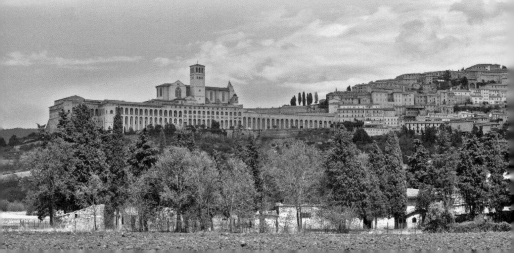

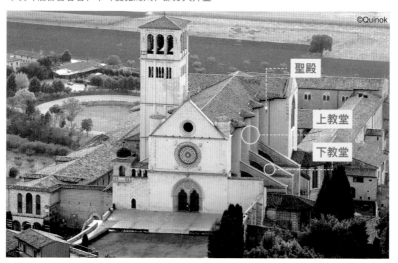

1997 年 9 月 26 日義大利發生大地震，導致聖方濟各聖殿的天井交會處崩塌。照片為契馬布埃〈福音書著者〉中〈使徒馬太〉部分天井畫。

©Quinok

聖殿

上教堂

下教堂

於 1253 年完工的聖方濟各聖殿，由上教堂與下教堂構成，地下設有聖方濟各墓穴。

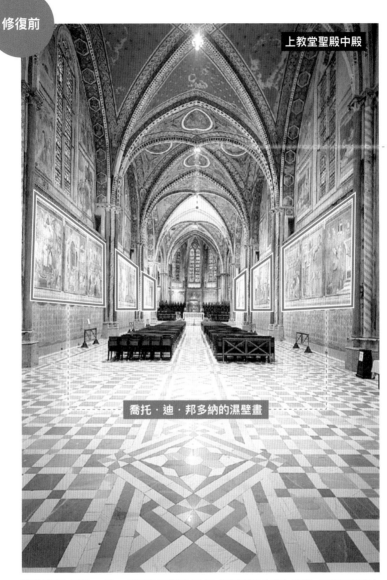

修復前

上教堂聖殿中殿

喬托・迪・邦多納的濕壁畫

聖殿側面為喬托・迪・邦多納所畫的 28 張〈聖方濟各生涯〉壁畫。原本關閉的上教堂，在 1999 年 11 月 28 日完成建築修復後，舉行了上教堂的完工慶祝儀式，但繪畫的修復仍持續進行中。

後記

記得大概是三十年的事情了，我曾在總店位於池袋的LIBRO書店，發現十九世紀英國畫家弗雷德里克・雷頓（Frederic Leighton）的大型畫冊。雷頓早年曾與反潮流的前拉斐爾派有所往來，也是皇家藝術研究院院長。這本畫冊的封面是他的代表作《燃燒的六月》（龐塞藝術博物館館藏），絢麗奪目。雖然很想要購買這本畫冊，但當時的我只是學生，買不起如此昂貴的東西。出社會工作後，我開始尋找能買到這本畫冊的書店，但始終遍尋不著。原來，出版這畫冊的TREVILLE出版社已經倒閉。

「無論何時都買得到」的想法往往適得其反，這本畫冊始終沒有在我家出現。不管是出版社倒閉，還是日本「絕版」這個不良文化導致的關係，從那天起，只要看到喜歡的書，我就會毫不猶豫地買下（即使常常惹老婆生氣）。

跟畫冊相同，曾在展覽中展出的繪畫作品，並不能保證在未來隨時都能欣賞

到，相信讀者透過本書已看到許多類似的例子。在某天展出的作品，搞不好當天晚上就會被竊盜集團偷走；運送中的繪畫也有可能遭遇恐怖攻擊，最後只剩下畫框的碎片。沒有人能預測，天下太平的日子能持續多久。

日本 Sezon 美術館與東武美術館，從前每年會在池袋舉辦數次展覽，獨具藝術的魅力。對我而言，池袋可媲美現今的上野或六本木，是散發濃厚文化氣息的街區。每到假日，在思考要去逛哪一間美術館的時候，相信池袋是口袋名單之一。

然而，就算我滔滔不絕地述說這三「回憶」，對於不了解當時盛況的年輕人而言，可能完全摸不著頭緒。相同的道理，再怎麼出色的名畫，如果沒有親眼鑑賞過，也很難用言語傳達其魅力所在。因此，最初接到出版社的邀請，請我擔任本書的執筆與編輯工作時，我斷然地婉拒了。

但是換個角度思考，如果能避免以抒情的方式介紹這些曾存在的名畫，排除個人主觀，僅依照史實以客觀的角度來描述，就能用更為真摯的心面對留存於世的名畫，並寄託全新的想法。如此的念頭更為強烈後，讓我決定開始執筆。

用整本書的篇幅，足以寫滿有關藝術品失竊的經過，以及相關的故事。藝術品的失竊絕對不是過去式，而是現在進行式。像是維也納的某家拍賣公司中，法國印象派大師雷諾瓦的畫作曾經遭竊之外，還有義大利警方掌握到竊賊策劃要去教堂竊取小彼得‧布勒哲爾〈十字架〉的情資，因而事先將真跡替換成以假亂真的贗品，成功阻止藝術品失竊（竊犯偷走了贗品）等，這些在電影或漫畫中才會上演的情節，即使到了現代經常在現實世界中發生。

我撰寫本書的另一個理由，是二○○一年遭受塔利班破壞的巴米揚佛教遺跡。這令人震驚的事件，至今依舊在我心中造成極大的傷痛。古代人為了向佛祖祈禱而建造的遺跡，卻遭受同為人類的暴力破壞，我怒不可遏，內心的憤怒難以名狀。

之後，又在電視上看到伊斯蘭國武裝份子炸毀伊拉克古遺跡尼姆魯德的新聞，不知不覺中，塔利班的破壞行為已經被人類視為「理所當然」，令我感到憂心。因為是發生在遙遠國度的事件，當人類習慣這些新聞影像後，心中的「憤怒」會逐漸麻痺，這是十分可怕的事情。

原本應當向世人傳遞事實與真相的（新聞）影像，逐漸陳腐化，也走向了極限。所以我想撰寫一本教科書（故事），即使沒有聳動的內容，卻能讓讀者一字一句地細細了解藝術事件背後的真相。透過這種時而朗讀的方式，將這些悲劇流傳後世。

不過，本書的內容並非只有聚焦於人類所犯下的過錯，像是介紹拉斯科洞窟壁畫的保存過程，政府以永續保存的觀點禁止外人進入，並運用最新技術製作實體大的複製品等，闡揚人類的睿智之處也是本書內容的一大特徵。

換言之，本書就像是「料理的食材」，讀者在閱讀本書所介紹的故事後，會有什麼想法與行動呢？這些「烹調」與「調味」的過程，皆交由各位讀者負責。無論是哪種風格的作品，藝術作品都是獨一無二的存在。人類也是一樣，每個人都是獨立的個體，無法與他人交換。停止去思考過往所發生的事件，就是否定當下的自我存在。人類的目標，是持續邁向未來，唯有思考過去，才能從錯誤中學習，找到一條正確的道路。

最後，要感謝東京造形大學教授池上英洋，替本書特別撰寫的「復活！〈薩

莫色雷斯的勝利女神〉」單元。我在執筆過程中也多次參考池上教授的著作，獲

益良多，平日深受照顧，在此特別表達感謝之意。另外，還要由衷感謝不斷搜尋

龐大的資料，替各章執筆的古川萌、齋藤久嗣、鈴木雅也三位編輯。

反思過去，是預見將來的最佳方式。——約翰‧舍曼（John Sherman）

那麼，明天要去哪間美術館或博物館，欣賞名畫與名作呢？相信讀完本書的

各位，看到這些耳熟能詳的作品，一定會產生不同的感動。讓我們一起去看展吧！

藍色日記本 中村剛士

2AB731

監	修	藍色日記本（青い日記帳）
翻	譯	楊家昌

責 任 編 輯	蔡穎如	
封 面 設 計	兒日設計	
內 頁 設 計	林詩婷	

行 銷 企 劃	辛政遠、楊惠潔
總 編 輯	姚蜀芸
副 社 長	黃錫鉉
總 經 理	吳濱伶
首 席 執 行 長	何飛鵬

出 版	創意市集
發 行	英屬蓋曼群島商家庭傳媒股份有限公司城邦分公司
	Distributed by Home Media Group Limited Cite Branch
地 址	104 臺北市民生東路二段141號7樓
	7F No. 141 Sec. 2 Minsheng E. Rd. Taipei 104 Taiwan

讀者服務專線	0800-020-299 周一至周五09:30～12:00、13:30～18:00
讀者服務傳真	(02)2517-0999、(02)2517-9666
E－m a i l	service@readingclub.com.tw
城 邦 書 店	城邦讀書花園www.cite.com.tw
地 址	104臺北市民生東路二段141號7樓
電 話	(02) 2500-1919 營業時間：09:00～18:30

I S B N	978-626-7336-03-8（紙本）/ 978-626-7336-07-6（EPUB）
版 次	2023年8月初版1刷
定 價	新台幣480元（紙本）/ 336元（EPUB）/ 港幣160元

製 版 印 刷	凱林彩印股份有限公司

USHINAWARETA ART NO NAZO WO TOKU supervised by Aoi Nikkicho
Copyright © NAKAMURA Takeshi
All rights reserved.
Original Japanese edition published by Chikumashobo Ltd., Tokyo.

This Complex Chinese edition is published by arrangement with Chikumashobo Ltd.,
Tokyo in care of Tuttle-Mori Agency, Inc., Tokyo, through LEE's Literary Agency, Taipei.

◎ 書籍外觀若有破損、缺頁、裝訂錯誤等不完整現象，想要換書、退書
　　或有大量購書需求等，請洽讀者服務專線。

國家圖書館預行編目(CIP)資料

消失的名畫：藝術史上歷經磨難或下落不明的世界瑰寶祕辛 /藍
色日記本 監修；楊家昌 譯. -- 初版. -- 臺北市：創意市集
出版：英屬蓋曼群島商家庭傳媒股份有限公司城邦分公司發行,
2023.08
　　面；　公分
ISBN 978-626- 7336-03-8（平裝）

1.藝術史

909.1　　　　　　　　　　　112007576

香港發行所　城邦（香港）出版集團有限公司
香港灣仔駱克道193號東超商業中心1樓
電話：(852) 2508-6231
傳真：(852) 2578-9337
信箱：hkcite@biznetvigator.com

馬新發行所　城邦（馬新）出版集團
41, Jalan Radin Anum, Bandar Baru Sri Petaling,
57000 Kuala Lumpur, Malaysia.
電話：(603) 9056-3833
傳真：(603) 9057-6622
信箱：services@cite.my

失われたアートの謎を解く

消失的名畫

藝術史上歷經磨難
或下落不明的世界瑰寶祕辛